도 성 편

전 지 단

㈜이화문화출판사

머 리 말

 이 책은 『토끼전』, 『퇴별전』, 『수궁가』, 『토공전』, 『토의간』, 『불노초』, 『별주부전』, 『토생전』 등 다양한 이름으로 불려지는 판소리계 소설 중의 하나다.
 『토생전』은 현재 판각본, 활자본, 필사본 등 다양한 형태로 출간되었는데 이 책은 한글 필사본으로 국립중앙도서관에 소장되어 있다.

 표제는 '兎生傳(토생전)'으로 되어있고 크기는 가로 29.5㎝, 세로 19.5㎝이고 총 34장으로 되어있다. 매 면은 10행으로 되어있고 매 행은 17~24자로 일정하지 않으며, 필사자와 필사 시기는 확인할 수 없다.

 이 책에서 배경은 "딕명 성화연간"으로 되어있다. 이야기를 시작할 때에도 사해 용왕(四海 龍王)이 모두 등장하지 않고 북해 광택왕만 등장하고 있다.
 또한, 용왕이 병이 나자 도사가 와서 토끼의 간을 천거한다는 내용에서부터 시작한다. 이는 다른 이본들과 달리 경판본의 계통이 갖는 특징 중의 하나다.
 서울대 가람문고에 소장된 『별토가(鼈兎歌)』 계열은 판소리 창본의 특징을 그대로 드러내면서 작품의 시대적 배경 없이 사해 용왕의 근본을 말하는 데에서부터 시작된다. 완판 계통은 배경이 "지정 갑신년"으로 시작되고, 병이 나는 것도 단지 잔치를 열었다가 갑자기 병이 날 뿐이다. 반면 경판본은 이 책과 동일한 배경과 서두 부분이 완전히 동일하다. 따라서 이 책은 경판본 계통에 속한다고 할 수 있다.

 우연한 기회에 복사본을 보고 원본 필사본을 수소문하니 국립중앙도서관에 있는 것을 확인하고 세사람이 뜻을 같이하여 필요한 여러 사전들과 자료 등 을 찾아 공부하던 중 김천일 님의 협조도 받고 또 미흡한 부분은 이종덕 박사님의 도움을 받아 마무리하여 책을 펴게 되었기 이에 깊은 감사를 드린다.

 출판을 맡아주신 도서출판 이화출판사와 엄명호 차장님께도 고마움을 전한다.

그 용기와 열정에 박수를 보냅니다

한글의 대표적인 서체인 궁체를 익히고 쓰면서 수십 성상을 보내신 분들인데도 여러 고전의 필사본을 접하여 읽다가, 궁체가 아니지만, 그 나름대로 독특한 멋을 지닌 서체가 눈에 띄면, 한번 본받아 쓰고 싶은 의욕이 생기나 봅니다.

작년 유월 어느 날, 옛글에 관심이 많은 세 분께서 '토싱던'이라는 고전소설 필사본 하나를 들고 찾아오셔서, 함께 읽어보기를 원하셨습니다. 평생 국어 선생 노릇 하면서 옛글 좀 익혔다고 찾아오신 일이 고맙고, 어쩌다가 서예 전시회에 가서, 드물긴 하지만 고전 작품 가운데 옛글의 필획을 잘못 이해하여 틀리게 쓴 곳이 발견되기도 하여 조금은 아쉽고 안타까웠던 적이 있었던 차라, 난딱 승낙하고 함께 읽기 시작했습니다. 지식이 한참 모자라지만 깜냥껏 이것저것 참고하며 함께 읽어 가면서, 이미 줄거리를 아는 작품이지만, 세부적인 부분에서 독특한 표현을 만나는 즐거움에 웃음꽃을 피우기도 하고, 소박하지만 특이한 필획이 나타나면 신기해하기도 하였습니다.

알아보기 쉽지 않은 옛 한글 필사본을 들여다보며, 자형이 어떻고 결구가 어떻고 또 뜻은 어떻고 하나하나 따져 읽으시니, 그 용기와 열정이 감동적입니다. 그리고 이렇게 열심히 공부한 흔적을 마침내 책으로 펴내는 정성에 탄복하며, 진심 어린 박수를 보냅니다.

2019년 4월

조선 시대 한글 편지 연구자 이 종 덕 삼가 씀.

화셜 졔녕셩 화연간씨 북히 농궁 광덕왕 웅강이 츙

쥬의며 나라를 다스리며 옥슌지치로 국티민 빅

하대 산무도젹하고 빅셩이 빨이 변문을 닷

지아니하니 이는 바삭디 슝젹이 하일으는 왕이시신을

다리라 방월느세 울는 월셕을 구경하두 흘 련귄

이블 평하여 환자 독부하고 침실도도 다와 약의

들 힘쓰피 일코 험이 슈어 됨 침즁하두 슉궁부

쥥이 쥬야로 황 이지니여 약방도 졔죠의 원을 다리고

드러와 진뎍하대 상묘 경타 부 종실이 죠셕으로

토싱뎐 권지단
兎生傳　卷之單

화셜1) 딕명 셩화2) 연간에 북히 용궁 광덕왕 옹강3)이 츰
話說　　大明　成化　　　　　　北海　龍宮　光德王　禹強

즉위ᄒ여 나라를 다ᄉ리ᄆ 요슌지치4)로 국틱민안5)에
　　　　　　　　　　　堯舜之治　　國泰民安

가급인족6)ᄒ며 산무도젹7)ᄒ고 빅셩이 밤이면 문을 닷
家給人足　　　　山無盜賊

지 아니ᄒ니 이른바 삼딕 슝덕8)이라 일〃은 왕이 시신9)을
　　　　　　　　　三代　頌德　　　　　　　　侍臣

다리고 망월누에 올ᄂ 월식을 구경ᄒᄃ니 홀연 긔운
　　　　望月樓

이 불평ᄒ여 환자10)로 부익11)ᄒ고 침실로 도라와 약의
　　　　　　　　宦者　　扶腋　　　　　　　　　藥醫

를 힘쓰되 일분 효험이 읍셔 졈〃 침즁12)ᄒ니 슈궁 부
　　　　　　　　　　　　　　　　　沈重　　　　水宮　府

즁이 쥬야로 황황이 지닉여 약방 도졔죠의원을 다리고
中　　　　遑遑　　　　　　藥房　都提調醫員

드러와 진믹ᄒ며 삼공늇경과 부마 종실이 죠셕으로
　　　　　　　　三公六卿　　駙馬　宗室

❏ 현대역

화설 대명 성화 연간에 북해 용궁 광덕왕 옹강이 처음
즉위하여 나라를 다스리며 요순지치로 국태민안에
가급인족하며 산무도적하고 백성이 밤이면 문을 닫
지 아니하니 이른바 삼대 숭덕이라. 일일은 왕이 시신을
데리고 망월루에 올라 월색을 구경하더니 홀연 기운
이 불편하여 내시가 부축하고 침실로 돌아와 약의
를 힘쓰되 일분 효험이 없어 점점 병이 깊어 수궁 부
중이 주야로 황황히 지내어 약방 도제조의원을 데리고
들어와 진맥하며 삼공육경과 부마 종실이 조석으로

1) 화셜(話說): 화설. 고대 소설에서 이야기를 시작할 때에 쓰는 말.
2) 셩화(成化): 성화. 중국 명나라 헌종(憲宗) 때의 연호(1465~1487).
3) 광덕왕(廣德王): 북해의 용왕. 가람본 '鼈兎歌(별토가)'에 그 이름이 한자로 '禹强(옹강)'이라고 나온다.『통전(通典)』에, 동해 광연왕(廣淵王), 남해 광리왕(廣利王), 서해 광덕왕(廣德王), 북해 광택왕(廣澤王)이라 하였는데, 여기서는 북해 용왕을 광덕왕(廣德王)이라 하였다.
4) 요슌지치(堯舜之治): 요순지치. 요임금과 순임금이 다스리는 것같이 훌륭한 정치.
5) 국틱민안(國泰民安): 국태민안. 나라가 태평하고 백성이 살기가 평안함.
6) 가급인족(家給人足): 가급인족. 집집마다 넉넉하고 생활이 풍족함.
7) 산무도적(山無盜賊): 산무도적. 산에는 도둑이 없음.
8) 삼딕(三代) 슝덕(崇德): 삼대숭덕. 삼대의 높은 덕. 중국의 하(夏)·은(殷)·주(周) 삼대가 높은 덕을 이룬 것과 같이 나라를 잘 다스림.
9) 시신(侍臣): 임금을 가까이에서 모시는 신하. 근신(近臣).
10) 환자(宦者): 내시(內寺). 임금의 시중을 들거나 숙직 따위의 일을 맡아보던 남자.
11) 부익(扶腋): 부액. 겨드랑이를 붙들어 걸음을 도움. 부축.
12) 침즁(沈重): 침중. 병세가 심각하여 위중함.

문안ᄒᆞ여ᄂᆞ리ᄒᆞ연지여더날의일으ᄆᆞᄡᅦ홀셔)

도ᄉᆞ가와이드ᄃᆡ대왕의병환미비록삼신산셥약이

라ᄯᅩ효험이유슐거시ᄂᆡ뎨일뎨잠잡ᄒᆞ군양계ᄲᅦ잇

ᄂᆞ독기간을ᄂᆡ여환약을지여진어효시번효험을

ᄲᅳ리이라ᄒᆞ거ᄂᆞᆯ손왕이주시슈부뎨신을ᄆᆞ히ᄅᆞ독

기으그믈의논ᄒᆞ더ᄀ기쥬ᄒᆞᆫ신ᄒᆡᄌᆞᆯᄡᅥ쥬왈소신이

비록지조유소오ᄂᆞ한간에나가ᄃᆞ독기들셩긍ᄒᆞ여오리이

다ᄒᆞ거ᄂᆞᆯᄯᅩ라부ᄂᆞ이ᄂᆞ거복ᄲᅦ이셩사촌ᄲᅥ쥬부라왕

이젼희ᄒᆞ여왈그지ᄎᆡᆼ심이ᄂᆞ더ᄒᆞᄁ괴인에병이강ᄒᆞᄂᆞ

흐리ᄃᆞ라군신지의ᄂᆞᄲᆞᄌᆞ간라갓ᄐᆞ경이신희ᄃᆡ여ᄉᆡᆨ

6

문안ᄒᆞ여 니리ᄒᆞ연 지 여러 날의 일으니 ᄶᆡ에 홀연

도ᄉᆞ가 와 이르되 대왕의 병환이 비록 삼신산1) 션약2)이
　　道士　　　　　　　　　　　　　　三神山　仙藥
라도 효험이 읍슬 거시니 졔일 졔잡담3)ᄒᆞ고 양계4)에 잇
　　效驗　　　　　　　　　第一　除雜談　　　陽界
는 톡기 간을 ᄂᆡ여 환약을 지여 진어5)ᄒᆞ시면 효험을
　　　　　　　　　　　　　　進御
보리이다 ᄒᆞ거날 용왕이 즉시 슈부 졔신을 모흐고 톡
　　　　　　　　　　　　　水府　諸臣
기 으드믈 의논ᄒᆞ더니 기즁6) 호 신ᄒᆞ 츌반쥬7) 왈 소신이
　　　　　　　　　　其中　　　臣下　出班奏
비록 ᄌᆡ조 읍ᄉᆞ오ᄂᆞ 인간에 나가 톡기를 싱금8)ᄒᆞ여 오리이
　　才操　　　　　　　　　　　　　生擒
다 ᄒᆞ거날 모다 보니 이는 거복에 이셩사촌9) 별주부라 왕
　　　　　　　　　　　　　　異姓四寸　鼈主簿
이 딕희ᄒᆞ여 왈 그딕 츙심이 이러ᄒᆞ니 과인에 병이 가히 ᄂᆞ
　　大喜　　　　　　忠心　　　　　寡人　　　可
ᄒᆞ리로다 군신지의10)는 부자간과 갓트니 경이 신ᄒᆞ 되여 위
　　　君臣之義　　　　　　　　卿　　　　　爲

❑ 현대역

문안하여 이리한 지 여러 날에 이르니 때에 홀연
도사가 와 이르되, "대왕의 병환이 비록 삼신산 선약이
라도 효험이 없을 것이니 제일 제잡담하고 양계에 있
는 토끼 간을 내어 환약을 지어 진어하시면 효험을
보리이다." 하거늘 용왕이 즉시 수부 제신을 모으고 토
끼 얻음을 의논하더니 그중 한 신하가 출반주 왈, "소신이
비록 재주 없사오나 인간에 나가 토끼를 생포하여 오리이
다." 하거늘 모두 보니 이는 거북이의 이성사촌 별주부라. 왕
이 대희하여 왈, "그대 충심이 이러하니 과인의 병이 가히 나
으리로다. 군신지의는 부자간과 같으니 경이 신하가 되어 위

1) 삼신산(三神山): 중국 전설에서 신선이 산다는 봉래산(蓬萊山)·방장산(方丈山)·영주산(瀛州山)의 세 산.
2) 션약(仙藥): 선약. 효험이 썩 좋은 약. 성약(聖藥).
3) 졔잡담(除雜談): 제잡담. 잡담을 제하고. 군말하지 아니하고.
4) 양계(陽界): 인간세상. 육지 세계를 수중 세계에 상대하여 이르는 말.
5) 진어(進御): 임금이 먹고 입음을 이르는 말.
6) 기즁(其中): 기중. 그중. 그 가운데.
7) 츌반쥬(出班奏): 출반주. 여러 신하 가운데 특별히 혼자 나아가 임금에게 아룀.
8) 싱금(生擒): 생금. 산 채로 잡음. 생포(生捕).
9) 이셩사촌(異姓四寸): 이성사촌. 성이 다른 사촌 형제. 고종사촌, 이종사촌, 외종사촌을 이른다.
10) 군신지의(君臣之義): 임금과 신하의 도리.
※ 거복 → 거북

국한는 마음이 웃지 법편 호티오 호는 죽시 도화셔에 하

교로 스독기회상 그떠드디라 호르 지라에게 젼교둘되경

톡기 그린 거술 가지고 인간에 는 가독기둘으러 오화 별주비

국호와 며슬이 죽부에 잇소 죽기둘 다호여 인간

에 나가 회독기둘 잡아오디 이라 농왕이 저열 눈여어 죽

를 주며 왈 삽속 히 나가 독기둘을 더오둘 빠화 도 라그

런호 한 가지 법머 호는 쎈는 어북어 그물 라 나 시둘 군심

호 도화 라 실어 어더 겨 구경 관 니라 가 셩 화 수 물 가 에 겨 어

구어 나시 에 업 올 걸 디 여 항 안 즉 게 되며 드 니 라 신 이 몸

8

국ᄒᄂ는 마음이 읏지 범연1)ᄒ리요 ᄒ고 즉시 도화셔2)에 하
 國 泛然 圖畵署 下

교ᄒᄉ 톡기 화상 그려 드리라 ᄒ고 자라에게 젼교3)ᄒ되 경
教 畵像 傳敎

이 이 그림을 가지고 인간에 ᄂ가 톡기를 ᄋ더 오라 별쥬뷔

톡기 그린 거슬 가지고 왈 신이 직죄 읍스오ᄂ 국은4)이 망
 國恩 罔

극5)ᄒ와 벼슬이 쥬부에 잇스오니 쥭기를 다하여 인간
極 主簿

에 나가와 톡기를 잡아오리이다 용왕이 디열6)ᄒ여 어쥬7)
 大悅 御酒

를 쥬며 왈 사속히8) 나가 톡기를 ᄋ더 오믈 바라로라 그
 斯速

러ᄒᄂ 한 가지 넘녀ᄒᄂ는 바는 어부에 그물과 낙시를 근심

ᄒ로라 과인이 어려셔 구경 단니다가 셩화슈9) 물가에셔 어
 寡人 成化水

부에 낙시에 입을 걸니여 함아10) 쥭게 되여든니 과인이 몸

❑ 현대역

국하는 마음이 어찌 범연하리요?" 하고 즉시 도화서에 하
교하사, "토끼 화상 그려 들여라." 하고 자라에게 전교하되, "경
이 이 그림을 가지고 인간에 나가 토끼를 얻어 오라." 별주부가
토끼 그린 것을 가지고 왈, "신이 재주 없사오나 국은이 망
극하와 벼슬이 주부에 있사오니 죽기를 다하여 인간
에 나아가 토끼를 잡아 오리이다." 용왕이 매우 기뻐하여 어주
를 주며 왈, "신속히 나가 토끼를 얻어 옴을 바라노라. 그
러하나 한 가지 염려하는 바는 어부의 그물과 낚시를 근심
하노라 과인이 어려서 구경 다니다가 성화수 물가에서 어
부의 낚시에 입을 걸리어 이미 죽게 되었더니 과인이 몸

1) 범연(泛然): 차근차근한 맛이 없이 데면데면함.
2) 도화셔(圖畵署): 도화서. 그림에 관한 일을 맡던 관청.
3) 젼교(傳敎): 전교. 임금이 명령을 내림. 또는 그 명령.
4) 국은(國恩): 백성이 나라에서 받는 은혜.
5) 망극(罔極): 임금에 대한 은혜나 슬픔이 그지없음.
6) 디열(大悅): 대열. 매우 기뻐함.
7) 어쥬(御酒): 어주. 임금이 신하에게 내리는 술.
8) 사속(斯速)히: 사속히. 신속하게. 아주 빠르게.
9) 셩화슈(成化水): 성화수. 강의 이름. 시대 배경이 '성화 연간'임을 고려할 때, 그 연호를 딴 이름.
10) 함아: 하마. '하마'는 '이미, 벌써'를 뜻하는 옛말.

을오듕헐뛰 의줄이산쳐져 겨우살아나스니 북지그

물라박시들 조심ᄒᆞ여나가 기ᄒᆞ화ᄒᆞ도 디혜샹

인심이하ᄒᆞ약ᄒᆞᄂᆞᆫ 밍낭ᄒᆞ누가 이별ᄒᆞ조심ᄒᆞ여ᄒᆞ모조

둑둑기들 딸ᄂᆡ여오타지삼강북ᄒᆞ누 자라ᄒᆞᆷ죽그ᄒᆞᄂᆞᆫ

나와져쟈에거이 이별ᄒᆞᄂᆞᆫ ᄯᅥ경창파들 순실건셰나와안

간지경에다ᄂᆞ드ᄯᅵ 일뼌우ᄉᆞ히나오물 깃거ᄒᆞᄆᆡ 리뼌으

로간회ᄆᆡ심산을 차져강듀기 이셕즁히 구십츈강이뒤

라쟈ᄅᆞ 갈못을 ᄒᆞ지못ᄒᆞ여 좌우산원을 살펴보ᄂᆞ삽

이유지아니현 ᄃᆡ병긔구며ᄒᆞ며 초독이무셩현 ᄃᆡ시셔

강잔ᄃᆞ혼으 결뼌이의ᄂᆞᄒᆞ여 두견으슬ᄃᆡ셜ᄯᅢ라ᄒᆞ와도

을 요동헐 째의 줄이 숀허져 겨우 살아나스니 부듸 그
搖動
물과 낙시를 죠심ᄒ여 나가게 ᄒ라 ᄒ고 쏘 이로듸 세상
인심이 하 흉악ᄒ고 밍낭ᄒ니 각별 조심ᄒ여 아모조
孟浪
록 톡기를 달늬여 오라 진삼 당부ᄒ니 자라 하즉ᄒ고
下直
나와 쳐자에게 이별ᄒ고 만경창파1)를 슌식간에 나와 안
妻子 萬頃蒼波 人
간지경2)에 다〃르미 일변 무스히 나오믈 깃거ᄒ며 히변으
間之境
로 단히며 심산을 차져가드니 이ᄯ 증히 구십츈광3)이러
正 九十春光
라 자릭 갈 곳을 아지 못ᄒ여 좌우 산쳔을 살펴보니 산
이 놉지 아니헌듸 명긔슈려4)ᄒ며 초목이 무셩헌듸 시닉
明氣秀麗
가 잔〃ᄒ고 절벽이 의〃ᄒ여5) 두견은 슬피 울며 긔화요
猗猗 琪花瑤

❏ 현대역

을 요동할 때의 줄이 끊어져 겨우 살아났으니 부디 그
물과 낚시를 조심하여 나가도록 하라." 하고 또 이르되, "세상
인심이 아주 흉악하고 맹랑하니 각별히 조심하여 아무쪼
록 토끼를 달래어 오라." 재삼 당부하니 자라가 하직하고
나와 처자에게 이별하고 만경창파를 순식간에 나와 안
간 지경에 다다르매 한편 무사히 나옴을 기뻐하며 해변으
로 다니며 심산을 찾아가더니 이때 정히 구십춘광이더
라. 자라가 갈 곳을 알지 못하여 좌우산천을 살펴보니 산
이 높지 아니한데 명기수려하며 초목이 무성한데 시내
가 잔잔하고 절벽이 의의하여 두견은 슬피 울며 기화요

1) 만경창파(萬頃蒼波): 한없이 너른 바다.
2) 안간지경(人間之境): 인간지경. 사람이 사는 세상. '안'은 '인'을 잘못 쓴 것임.
3) 구십츈광(九十春光): 구십춘광. 석 달 동안의 화창한 봄 날씨.
4) 명긔슈려(明氣秀麗): 명기수려. 산천의 기운이 맑고 빼어나게 아름다움.
5) 의〃(猗猗)ᄒ여: 의의하여. 아름답고 성하여.

초프여 향거 진동ᄒᆞᆫ디 난봉봄쟈라 쳥학 빅학이 놀며

빅학는 ᄭᆞᆯᄭᆞᆯ ᄒᆞ치 봉젼의 희동ᄒᆞᆫ 양우는 쳥ᄂᆞᆫ치

셔 ᄉᆞᆫ디 왕 너ᄒᆞ니 진실노 병승 지ᄂᆞ오 별우현지비인

ᄭᆞᆯ이터 ᄭᆞ쟈뒤 경기들 곳곳 강수군을 ᄯᅡ ᄭᆞᆯ드니 벽겨슈

ᄭᆞᆯ의라ᄂᆞ라 흘ᄲᅥᆫ산스경 우로 곳곳ᄒᆞᆫ 줌셩이 프들노 ᄡᅳ며

벙으벼셔 섯도 희ᄭᆞᆯᄒᆞ면 나뎌 오거날 쟈리 몸을 갑초와 쟈

체히 ᄡᅥ 일뼌 그림을 ᄲᅡ두 희중히 일 뼌만삼에 뒤친

독긔ᄭᅡ 쟈뒤 비음에 환현 희지ᄂᆞᆫ여 스ᄉᆞ로 셩 ᄭᅡᆨᄒᆞ뎌

독긔들 쟝ᄉᆞᆫ ᄯᅡᄭᅡᆼ 우리뎌 왕 ᄭᅵᄃᆞ뎌 양을 ᄒᆞ뼌 니ᄭᅡᆫ 수궁

에 웃듬 몽신 뢰 더로 ᄭᅡᄒᆞᆯ ᄅᆞᆫ 뫼물을ᄂᆞᆯ 히여 양 폐나 아

초1) 푸여 향긔 진동흔듸 난봉2) 공작3)과 청학 빅학이 놀며
草　　　　　　　　振動　　　鸞鳳　孔雀　　　靑鶴 白鶴
빅화는 만발흔듸 봉접4)이 희롱ᄒ고 양유5)는 쳥쳥흔듸
百花　　　　　　蜂蝶　　　　　　　　楊柳　　　靑靑
쐬쇼리 왕ᄂㅣᄒ니 진실로 명승지지요 별유천지비인
　　　　　　　　　　　　名勝之地　　別有天地非人
간6)이러라 자릭 경긔7)를 좃ㅊ 간슈8)를 ᄯᅡ라 가든니 벽계슈9)
間　　　　　　　景槪　　　　澗水　　　　　　　　　碧溪水
가의 다〃라 홀연 산즁으로 좃ㅊ 흔 즘싱이 풀도 쓰더

먹으면셔 곳도 희롱ᄒ고 나려오거날 자릭 몸을 감초와 자

셰히 보며 일변 그림을 보니 이 증히 일편단심에 미친 바
　　　　一邊

톡기라 자릭 마음에 환쳔희지10)ᄒ여 스스로 싱각ᄒ되 져
　　　　　　　　　　歡天喜地

톡기를 잡아다가 우리 대왕게 드려 약을 ᄒ면 닉가 슈궁

에 읏듬 공신 되리로다 ᄒ고 긴 목을 늘히여 압폐 나아
　　　功臣

□ 현대역

초 피어 향기 진동하는데 난봉과 공작과 청학 백학이 놀며
백화는 만발한데 봉접이 희롱하고 양류는 청청한데
꾀꼬리 왕래하니 진실로 명승지지요 별유천지비인
간이더라. 자라가 경치를 쫓아 골물을 따라 가더니 벽계수
가의 다다라 홀연 산중으로부터 한 짐승이 풀도 뜯어
먹으면서 꽃도 희롱하고 내려오거늘 자라가 몸을 감추어 자
세히 보며 일변 그림을 보니 이 정히 일편단심에 맺힌 바
토끼라. 자라가 마음에 환천희지하여 스스로 생각하되, '저
토끼를 잡아다가 우리 대왕께 드려 약을 하면 내가 수궁
에 으뜸 공신이 되리로다.' 하고 긴 목을 늘여 앞에 나아

1) 기화요초(琪花瑤草): 옥같이 고운 풀에 핀 구슬같이 아름다운 꽃.
2) 난봉(鸞鳳): 난조(鸞鳥)와 봉황(鳳凰)을 아울러 이르는 말.
3) 공작(孔雀): 꿩과의 새.
4) 봉접(蜂蝶): 봉접. 벌과 나비.
5) 양유(楊柳): 버드나무.
6) 별유천지비인간(別有天地非人間): 별유천지비인간. 속세와는 달리 경치나 분위기가 아주 좋은 세상이 따로 있지만 인간세상은 아니다.(경험하지 못한 새로운 세계를 체험하거나 그런 세계가 왔을 때 쓰는 표현.)
7) 경기(景槪): 경개. 경치(景致).
8) 간슈(澗水): 간수. 골짜기에서 흐르는 물.
9) 벽계슈(碧溪水): 벽계수. 물빛이 매우 푸른 시냇물.
10) 환쳔희지(歡天喜地): 환천희지. 하늘이 즐거워하고 땅도 기뻐함.

강레흐르왈토젼셩은뇌노이라즉기자타틀보드으으

뼈가노도져그릭웃지나혀슴병을왈르부드는오냥상이

하들인가묵도기다호나자져겻히안즈며겼에보지못혀헌

쌀을흐르슌병을들헌후의왈그저무슴셩이아뇌

엿스며험산뼈계도간니그향띠가웃져흐노도기김것은

딴왈나는삼빅여먼을셰계도돌며띠혐혐산

의빅화노왈흐르졍군은딱느혼노곡

쥭은의느흐르와슈수는작느혼니향초무졍혼딧으느도

시름유시도구로깐미면뙤빅초셰이슐을실도쏙바다

멍으며산림회두간으도딴이며향쵤틀니끄늠져도썃

가 예ᄒ고 왈 토 션싱은 뵈ᄂᆞ이다 톡기 자라를 보고 우으
　　禮　　　兎 先生
며 가로듸 그듸 읏지 나에 승명을 알고 부르는요 남상이
　　　　　　　　　　　姓名
아들인가 목도 기다 ᄒ니 자리 것히 안즈며 젼에 보지 못헌
말을 ᄒ고 승명을 통헌 후의 왈 그듸 무슴 싱¹⁾이ᄂᆞ 되
　　　　　　　　　　　　　　　　　生
엿스며 쳥산벽계로 단니〃 그 흥미가 읏더ᄒ뇨 톡기 웃고
　　　青山碧溪
답왈 나는 삼빅여 년을 셰계로 두로 돌며 만쳡쳥산²⁾
　　　　　　　　　　　　　　　　　　　萬疊青山
의 빅화만발ᄒ고 셔운³⁾은 영〃ᄒ며 창숑⁴⁾은 낙〃ᄒ고⁵⁾ 녹
　　　　　　　瑞雲　　盈盈　　蒼松　　落落　　　緑
쥭은 의〃ᄒ고⁶⁾ 유슈는 잔〃헌듸 향초 무셩헌 곳으로
竹　　依依　　　流水
시름읍시 두로 단이면셔 빅쵸⁷⁾에 이슬을 실토록 바다
　　　　　　　　　　　百草
먹으며 산림화류간으로 단이며 향취를 뇌 마음듸로 쏘
　　　山林花柳間　　　　香臭

□ 현대역

가 예하고 왈, "토 선생을 뵈나이다." 토끼가 자라를 보고 우으
며 가로되, "그대 어찌 나의 성명을 알고 부르느뇨? 남생이
아들인가? 목도 길다." 하니 자라가 곁에 앉으며 전에 보지 못한
말을 하고 성명을 통한 후에 왈, "그대 몇 살이나 되
었으며 청산벽계로 다니니 그 흥미가 어떠하뇨?" 토끼가 웃고
대답하여 왈, "나는 삼백여 년을 세계로 두루 돌며 만첩청산
에 백화만발하고 서운은 가득하며 창송은 낙락하고 녹
죽은 싱싱하고 유수는 잔잔한데 향초 무성한 곳으로
시름없이 두루 다니면서 백초의 이슬을 실컷 받아
먹으며 산림화류간으로 다니며 향취를 내 마음대로 쏘

1) 싱(生): 생. 태어난 해. '무슴 싱'은 간지(干支)로 태어난 해가 어느 해인가를 묻는 말이니 '몇 살'인지를 묻는
　　것이다.
2) 만쳡쳥산(萬疊青山): 만첩청산. 사방이 첩첩이 둘러싸인 푸른 산.
3) 셔운(瑞雲): 서운. 상서로운 구름.
4) 창숑(蒼松): 창송. 푸른 소나무. 청송.
5) 낙〃(落落)ᄒ고: 낙락하고. 큰 소나무의 가지 따위가 아래로 축축 늘어져 있고.
6) 의〃하고(依依-): 의의하고. 풀이 싱싱하게 무성하고.
7) 빅쵸(百草): 백초. 온갖 풀.

이때부귀공산에시비유시왕님으려산슐를님의도본빨유

순시내뭄에빠헉전봉에신느로귀여슐르구버

보태흥중이시원하니고자끼는일구바슐의화봉니산빵

뭉의바죽구눈상산ᄉ로ᄄ도불위썼니헐거시오도햐

으도이슬슬슴복호니한부꿰에승노방의화고붓를위

앟느류돌화에상흥ᄁᄇ들구경호뎌호거든뽈울을쫓차ᄀ

경호빠웃거론오자뒤뒤왈현성에딸이죠하인간경기들

무구히자땅호거기와나는분지인간의ᄆ분비안니라북

희흥왕에신히ᄄ뎌줅부뼈슐흐는지땅로뎌슈즁에임

ᄆ흘연지우화두니ᄡ챤동히용왕이잔치흔다흐ᄀ

16

이며 무쥬공산1)에 시비 읍시 왕닉ᄒ여 산슈를 임의로 분별2) 읍
　　　　無主空山　　　　　　　　　　　　　　　　　分別
슨 이내 몸이 만학천봉3)에 시〃로 긔여올ᄂ 사ᄒ히팔방을 구버
　　　　　　萬壑千峰　　　時時　　　　四海八方
보믹 흉즁4)이 시원ᄒ니 그 자미는 일구난셜5)이라 봉닉산 빅
　　　胸中　　　　　　　　　　　一口難說　　　蓬萊山
오봉의 바독 두는 상산사호6)라도 불워 안니헐 거시요 조셕
　　　　　　商山四皓
으로 이슬을 음복7)ᄒ니 한무제8)에 승노반9)이라도 불워
　　　飮福　　　　漢武帝　　　承露盤
안니ᄒ로라 셰상 흥미를 구경ᄒ려 ᄒ거든 날을 좃ᄎ 구

경ᄒ미 웃더ᄒ요 자릭 딕왈 션싱에 말이 조하 인간 경기를
　　　　　　　　　　對曰　　　　　　　　人間　景槪
무슈히 자랑ᄒ거니와 나는 본딕 인간의 머문 빅 안니라 북

히 용왕에 신ᄒ로셔 쥬부 벼슬ᄒ는 자라로셔 슈궁에 입
　　　　　臣下
덕10)ᄒ연 지 오라드니 맛참 동ᄒ 용왕이 잔치흔다 ᄒ고

□ 현대역

이며 무주공산에 시비 없이 왕래하여 산수를 임의로 근심 없
는 이내 몸이 만학천봉에 시시로 기어올라 사해팔방을 굽어
보며 흉중이 시원하니 그 재미는 일구난설이라. 봉래산 백
오봉의 바둑 두는 상산사호라도 부러워 아니할 것이요 조석
으로 이슬을 음복하니 한무제에 승노반이라도 부러워
아니하노라. 세상 흥미를 구경하려 하거든 나를 쫓아 구
경함이 어떠하뇨?" 자라가 대답하여 왈, "선생의 말이 좋아 인간 경치를
무수히 자랑하거니와 나는 본디 인간에 머물 바가 아니라 북
해 용왕의 신하로서 주부 벼슬하는 자라로서 수궁에 입
딕한 지 오래더니 마침 동해 용왕이 잔치한다 하고

1) 무쥬공산(無主空山): 무주공산. 인가도 인기척도 없는 쓸쓸한 산.
2) 분별(分別): '근심, 염려'의 옛말.
3) 만학쳔봉(萬壑千峰): 만학천봉. 첩첩이 겹쳐진 깊고 큰 골짜기와 많은 산봉우리.
4) 흉즁(胸中): 가슴속. 마음.
5) 일구난셜(一口難說): 일구난설. 한 말로 다 설명하기 어려움.
6) 상산사호(商山四皓): 중국 진시황 때에 난리를 피하여 산시성(陝西省) 상산(商山)에 들어가서 숨은 네 사람. 동원
　공, 기리계, 하황공, 녹리 선생을 이른다.
7) 음복(飮福): 제사를 마치고 제사에 쓴 술이나 음식을 나누어 먹는 일. 여기서는 단순히 마시거나 먹음을 뜻함.
8) 한무제(漢武帝): 한무제. 전한(前漢) 제7대 임금.
9) 승노반(承露盤): 승로반. 한무제가 건장궁에 설치한 구리 쟁반. 하늘에서 내리는 장생불사의 감로수를 받아먹기 위
　해 만들었다 함.
10) 입딕: 입직. 관아에 들어가 차례로 당직함. 여기서는 '조정에 들어가 벼슬살이를 함'을 뜻한다. '덕'은 '딕'을 잘못
　적은 것이다.

사신을 보뎌여 우리 지왕을 울켱호엿는디 우리 젼호끼오

되 우연이오 좀 쇼틴호여 편치 못호시티 못 가시기도 틴 지로

호여금 회사호라 호시니 틴 지 벌도 호여금 인간의다 가강

변으로 단기면셔 어부들 이어셔 는 셔 낙시질호며 그물둘치

는 사람 지호 타호 시기도 되상에다 와 두도 탐 지 롤 은 회켱

호는 길에 이릇에 화륙 쓰 빨 호들 불은 길을 잇고 잡간

켱호 두~의 외에 젼셩을 받나니 까음에 깃복 기쥬 냥 유

조다 젼셩도 인간 켱구들 자랑호니 내 길이 하모 더 볏 블

지 와 도 우리 용 근 켱 쳐로 잡간 이 둘 거 시 니 짜 쉐 희 드 더 보

타흐 그 인 호 여 갈 오 되 슈 근 은 오 셕 쳐 은 으 로 진 들 두

18

사신을 보뇌여 우리 듸왕을 쳥ᄒ엿는듸 우리 젼ᄒ게오
　　　使臣　　　　　　　　　　　　　　　　殿下
셔 우연이 오좀쇼틔ᄒ여 편치 못ᄒ시민 못 가시기로 틱자로
　　　　　　　　　　　　　　　　　　　　　　　太子
ᄒ여금 회사1)ᄒ라 ᄒ시니 틱지 날로 ᄒ여금 인간의 나가 강
　　　回謝
변으로 단니면셔 어부들이 어듸〃〃셔 낙시질ᄒ며 그물 치
는가 탐지2)ᄒ라 ᄒ시기로 셰상에 나와 두로 탐지ᄒ고 회졍3)
　　　探知　　　　　　　　　　　　　　　　　　　回程
ᄒ는 길에 이곳에 화류 만발ᄒᄆᆯ 보고 길을 잇고 잠간 구
경ᄒ드니 의외에 션싱을 만나니 마음에 깃부기 츙냥읍
　　　　　　　　　　　　　　測量
도다 션싱도 인간 경기를 자랑ᄒ니 내 길이 아모리 밧불
지라도 우리 용궁 경쳐4)도 잠간 이를 거시니 자셰히 드러보
　　　　　　　景處
라 ᄒ고 인ᄒ여 갈오듸 슈궁은 오싴치운5)으로 듸를 두
　　　　　　　　　五色彩雲　　　　帶

❑ 현대역

사신을 보내여 우리 대왕을 청하였는데 우리 전하께옵
서 우연이 오줌소태가 나서 편치 못하시매 못 가시기로 태자로
하여금 회사하라 하시니 태자가 나로 하여금 인간의 나가 강
변으로 다니면서 어부들이 어디어디서 낚시질하며 그물 치
는가 탐지하라 하시기로 세상에 나와 두루 탐지하고 회정
하는 길에 이곳에 화류 만발함을 보고 길을 잊고 잠깐 구
경하더니 의외에 선생을 만나니 마음이 기쁘기 측량없
도다. 선생도 인간 경치를 자랑하니 내 길이 아무리 바쁠
지라도 우리 용궁 경처도 잠깐 이를 것이니 자세히 들어보
라." 하고 인하여 가로되, "수궁은 오색채운으로 띠를 두

1) 회사(回謝): 사례하는 뜻을 표함.
2) 탐지(探知): 더듬어 찾아 알아냄.
3) 회정(回程): 회정. 돌아오는 길에 오름. 또는 그 과정. 귀로(歸路).
4) 경쳐(景處): 경처. 경치가 뛰어난 곳. 명승지.
5) 오싴치운(五色彩雲): 오색채운. 청색, 황색, 적색, 백색, 흑색 등의 여러 가지 빛깔로 아롱진 고운 구름.

루로 집을 지엇스되 호박주추 혜산호 기둥이며 형강셕

들 보에 혓 기와를 덥퍼스뗘 수졍 덥을 드려오는 법옥

물셕도 희롱ᄒᆞ니 주궁 픠결은 응 편상 지상 당이오비

ᄒᆞᆫ갓지 우ᄇᆞ 이화 각셕 ᄑᆞᆼ누보즈아 변ᄂᆞᆨᄒᆞ며 칠보라

장혼옥 갓튼 시닉들 이 우러 젼혜로 박지풀 밧치여 쳔

일쥬를 가득 부어 차폐로 젼혈 젹에 그흥 기ᄀᆞᆺ더ᄒᆞ며

오셕 국듬을 임의로 잡아ᄐᆞᆯ 삼신 산ᄉᆞ 봉을 빠은

지포ᄯᅡᄂᆡ 오지 변을 구경ᄒᆞ며 젼도들을 어러벅근ᄒᆞ쥰에

눈산 긔타ᄂᆞᆫ 젼역에 눈구름을 ᄐᆞᆯ사ᄒᆡ 팔 황을 슌식

루고 집을 지엿스되 호박1) 쥬츄2)에 산호 기동이며 청강셕3)
　　　　　　　　　　　琥珀　　　　　　　　　　　　　青剛石

들쏀에 청기와를 덥퍼스며 슈정렴4)을 드리오고 빅옥
　　　　　　　　　　　　水晶簾

난간을 슌김으로 꾸며스며 오식구룸으로 산도 무흐며5)
　　　　　純金

물식도 희롱ᄒ니 쥬궁피궐6)은 응천상지삼광7)이요 비
　　　　戲弄　　　朱宮貝闕　　　應天上之三光　　　　　備

인간지오복이라 각식 풍뉴로 쥬야 연낙ᄒ며 칠보 단
人間之五福　　　各色 風流　　　宴樂　　　七寶 丹

장훈 옥 갓튼 시녀들이 유리잔에 호박딕를 밧치여 쳔
粧　　　　　　　　　　　　　　　琥珀臺　　　　　　千

일쥬를 가득 부어 차례로 권헐 적에 그 흥미가 웃더ᄒ며
日酒

오식구룸을 임의로 잡아타고 삼신산 상〃봉8)을 마음
　　　　　任意　　　　　三神山 上上峰

딕로 단니며 요지연9)을 구경ᄒ며 쳔도를 어더먹고 아츰에
　　　　　瑤池淵　　　　　天桃

는 안기 타고 젼역에는 구룸을 타고 사히팔황을 슌식
　　　　　　　　　　　　　　　　四海八荒

❑ 현대역

르고 집을 지였으되 호박 주추에 산호 기둥이며 청강석

들보에 청기와를 덮었으며 수정렴을 드리우고 백옥

난간을 순금으로 꾸몄으며 오색구름으로 산도 쌓으며

물색도 희롱하니 주궁패궐은 응천상지삼광이요 비

인간지오복이라 각색 풍류로 주야 연락하니 칠보 단

장한 옥 같은 시녀들이 유리잔에 호박 대를 받치어 천

일주를 가득 부어 차례로 권할 적에 그 흥미가 어떠하며

오색구름을 임의로 잡아타고 삼신산 상상봉을 마음

대로 다니며 요지연을 구경하며 천도를 얻어먹고 아침에

는 안개 타고 저녁에는 구름을 타고 사해팔황을 순식

1) 호박(琥珀): 황색으로 거의 투명하고 광택이 있는 돌처럼 된 광물.
2) 쥬츄: 주추. 기둥 밑에 괴는 돌 따위의 물건. '주초(柱礎)'가 '주추'로 변하였다.
3) 청강셕(靑剛石): 청강석. 단단하고 푸른 바탕에 짙은 푸른 무늬를 띤 옥돌.
4) 슈정렴(水晶簾): 수정렴. 수정으로 만든 구슬을 꿰어 만든 발.
5) 무흐며: 무으며. 쌓으며. '무으다'는 '쌓다'의 옛말.
6) 쥬궁피궐(朱宮貝闕): 주궁패궐. 호화롭게 꾸민 궁궐.
7) 응천상지삼광(應天上之三光)이요 비인간지오복(備人間之五福)이라: 하늘 위의 세 가지 빛(해와 달과 별의 빛)에 감응하고, 인간의 다섯 가지 복을 갖추었다.
8) 삼신산 상〃봉(三神山上上峰): 삼신산 상상봉. 중국 전설에 선인들이 살며 불로불사의 약이 있다고 하는 삼신산의 여러 봉우리 가운데 가장 높은 봉우리.
9) 요지연(瑤池淵): 요지(瑤池). 중국 곤륜산에 있다는 못. 신선이 살았다고 함.

※ 산호기동 → 산호기둥, 슌김 →순금

강셰왕닌호며 속져 들 빗기부리 묘즁으로도 니왕호니 월

신씨 법은 뼝 뻐들옷지 라쳥 남 호리 오 슈금경 디들다

이르 디 겨호 되길 회 밧 부끄 회도 져 뜰 기로 리 강 받 발 호

거나 호셩은 졍신 찰허드 며 부화 오 란 호 세상에 누

회평경을 자랑호니 그 디 셩 강이 주도 다 받 일 일 묘강은 이

월며 금 쳔 소 낙이 한 박으로 왓 양 부드 시 오며 쳔 둠 번 라진

둥호 면 그 디 뭄 울 피 호 써 바 희 등에 의 지 호 엿 다 가 받 일 구 산

이 묘근 허 지 변 그 디 자 근 뭄 이 가 드 구 딀 지 라 이 던 셩 강 호 면 셰 상 흥

비 가 무 더 시 죠 호 더 오 그 디 노 셩 강 호 여 부 화 둑 기 드 러 놀 ᄂ

왈 구 던 쇼 ᄉ 쳔 받 은 드 뼌 고 받 다 호 니 자 리 쇼 이 르 라 되 샇

간에 왕닉ᄒ며 옥져¹⁾를 빗기 부러 공즁으로 닉왕ᄒ니 일
　　　　　　　玉笛　　　　　　　　　　　　　　來往
신에 맑은 흥미를 웃지 다 츙냥ᄒ리요 슈궁 경기를 다
　　　　　　　　　　測量　　　水宮　景槪
이르고져 ᄒ되 길이 밧부고 히도 져물기로 딕강만 말ᄒ

거니와 션ᄉᆡᆼ은 정신 찰혀 드러보라 요란ᄒᆞᆫ 세상에 녹〃

혼²⁾ 풍경을 자랑ᄒ니 그ᄃᆡ ᄉᆡᆼ각이 즉도다 만일 풍운³⁾이
　　　　　　　　　　　　　　　　　　　　　　風雲

일며 급헌 소낙이 함박⁴⁾으로 담아 붓듯시 오며 천동 번기 진
　　　　　　　　　　　　　　　　　　　　　　　　　　　振

동⁵⁾ᄒ면 그ᄃᆡ 몸을 피ᄒ여 바회틈에 의지ᄒ엿다가 만일 그 산
動

이 문허지면 그ᄃᆡ 자근 몸이 가루가 될지라 이런 ᄉᆡᆼ각하면 세상 흥

미가 무어시 죠ᄒ리요 그ᄃᆡᄂᆞᆫ ᄉᆡᆼ각ᄒ여 보라 톡기 듯고 놀ᄂ

왈 그런 쇼ᄉᆞ⁶⁾헌 말은 두 번도 말나 ᄒ니 자리 ᄯ 이르되 삼
　　小事　　　　　　　　　　　　　　　　　　　　　　三

□ 현대역

간에 왕래하며 옥저를 비껴 불어 공중으로 내왕하니 일
신에 맑은 흥미를 어찌 다 측량하리요? 수궁 경치를 다
이르고자 하되 길이 바쁘고 해도 저물기로 대강만 말하
거니와 선생은 정신 차려 들어보라. 요란한 세상에 녹록
한 풍경을 자랑하니 그대 생각이 적도다. 만일 풍운이
일며 급한 소나기 함박으로 담아 붓듯이 오며 천둥 번개 진
동하면 그대가 몸을 피하여 바위틈에 의지하였다가 만일 그 산
이 무너지면 그대의 작은 몸이 가루가 될 것이다. 이런 생각을 하면 세상 홍
미가 무엇이 좋으리요? 그대는 생각하여 보라." 토끼 듣고 놀라
왈, "그런 소사한 말은 두 번도 말라." 하니 자라 또 이르되, "삼

1) 옥져(玉笛): 옥저. 청아한 소리를 가진 옥으로 만든 피리.
2) 녹〃혼: 녹록한. 평범하고 보잘것없는.
3) 풍운(風雲): 바람과 구름.
4) 함박: 함지박의 준말.
5) 진동(振動): 흔들리어 움직임.
6) 쇼ᄉᆞ(小事): 소사. 사소(些少). 보잘것없이 작거나 적음. 하찮음.

동국혼에 뭔산만수에 빅힐이 웃날제 찬바람은사

람을조동ᄒᆞ르 빅힐이건ᄆᆡ에ᄭᅡ득ᄒᆞᆫ변 그ᄃᆔᄀᆞᆯ혈

ᄆᆡ리갈을으지젼ᄃᆔ리ᄉᆞ빅죠ᄭᅡ주거진ᄃᆔ무엇을ᄇᆡᆨ

그젼ᄎᆞ리옮겨우굴더둠삼삼을ᄉᆔᆯ갓삼쥬갓치ᄌᆞ빈ᄒᆞ에

ᄌᆞᄐᆞ에이러ᄂᆞ시원ᄒᆞᆫ디보며ᄒᆞᆫ산상을ᄉᆞ박ᄭᅡᆫᄉᆡᆯ되중

ᄉᆔᆯ쥬틴산영포ᄉᆔ에활기쥬이ᄆᆡ리우흐도너머질제

일신간장이웃더ᄒᆞ며도며밧ᄂᆞᆫ산영근은산영기를밧

비또ᄒᆞ사ᄆᆞᆫ으또ᄄᆞᆫ날젹에그ᄃᆔ까웁으ᄐᆞᄃᆞ며평지ᄅᆞ다

24

동 극흔1)에 쳔산만슈2)에 빅셜이 훗날닐 졔 찬바람은 사
(冬 極寒 天山萬水 白雪)
람을 요동ᄒ고 빅셜이 건곤3)에 가득ᄒ면 그듸 굴혈4)
(乾坤) (窟穴)
도 읍시 바회틈을 겨우 의지ᄒ여 쳐자식을 읏지 구ᄒ
며 긔갈5)을 읏지 견듸리요 빅초가 다 죽어진듸 무엇슬 먹
(飢渴) (百草)
고 견듸리요 겨우 굴너 동삼삭을 일각이 삼츄6)갓치 지닌 후에
(冬三朔 一刻 三秋)
그졔야 쳔지 화창ᄒ고 음곡7)에 츈ᄉᆡᆨ8)이 발동헐 졔 돌구멍 찬
(陰谷 春色)
자리에 이러ᄂᆞ 시원헌 듸 보려 ᄒ고 산상으로 바잔닐 졔 종
일 쥬린 산영9) 포슈에 활기 총이 머리 우ᄒ로 너머칠 졔
일신 간장이 읏더ᄒ며 쏘 ᄆᆡ 밧든 산영군은 산영기를 밧
비 모라 사면으로 단닐 젹에 그듸 마음 읏더ᄒ며 평지로 나

❏ 현대역

동 극한에 천산만수에 백설이 휘날릴 제 찬바람은 사
람을 요동하고 백설이 건곤에 가득하면 그대 굴혈
도 없이 바위틈을 겨우 의지하여 처자식을 어찌 구하
며 기갈을 어찌 견디리요? 백초가 다 죽어졌는데 무엇을 먹
고 견디리요? 겨우 굴러 동삼삭을 일각이 삼추같이 지낸 후에
그제야 천지 화창하고 음곡에 춘색이 발동할 제 돌구멍 찬
자리에 일어나 시원한 데 보려 하고 산상으로 바장일 제 종
일 주린 사냥 포수의 활개 총이 머리 위로 넘을(스치듯 날아갈) 제
일신 간장이 어떠하며 또 매 받든 사냥꾼은 사냥개를 바
삐 몰아 사면으로 다닐 적에 그대 마음 어떠하며 평지로 내

1) 극한(極寒): 몹시 심한 추위.
2) 쳔산만슈(天山萬水): 천산만수. 수없이 많은 산과 내.
3) 건곤(乾坤): 하늘과 땅. 천지(天地).
4) 굴혈(窟穴): 바위나 땅 따위에 깊숙하게 팬 굴.
5) 긔갈(飢渴): 기갈. 배가 고프고 목이 마름.
6) 일각(一刻)이 삼츄(三秋): 일각이 삼추. 짧은 시간이 삼 년처럼 길게 느껴짐. 기다리는 마음이 간절함을 이르는 말.
7) 음곡(陰谷): 그늘진 골짜기.
8) 츈ᄉᆡᆨ(春色): 춘색. 봄철의 아름다운 경치. 봄빛.
9) 산영: 사냥.
※ 바잔닐 졔 → 바장일제.

어깃편 나무비는 폭풍들들이 신밧술들 게깔아 억리우

화들어뻐고 사우셩 소리들 질소면 쇠별側 갓치갈

타들제 그디유는 인더 삿히시면 겨논을 박금쓴드

자른 앙밭 자조늘 뗘 현방지방 잣바지며 엉더지며다

라날제 가슴에 서늘이나 경신이앗득을 그고 갑쌍이라

슐쪅에 어는 경에 화듁들 구경호며 어너꼿에 향치

들 밧흐 되숏 그저는 지삼셩 각호 뗘 보따 허무구학흐

기인 간이타 그저 빤일나늘 써라으디용경 에드 더갑뗘

선정 즈구경흐 쳗도 다도으더백근 쳔일즈늘쟝취을뗘놋

의흥상 헌시티들도 은 앙 현희듁흐 일신이중 히헌

26

려가면 나무 비는 목동들이 싀낫슬 들게 갈아 억기 우

희 들어 미고 아우셩 쇼리를 질으면셔 벌쩨갓치 달

라들 제 그딕 읍는 쇼리 샷히¹⁾ 끼고 져근 눈을 부릅쓰고

쟈른 압발 자조 놀녀 쳔방지방²⁾ 잣바지며 업더지며 다
　　　　　　　　　　千方地方

라날 제 가슴에셔 불이 나고 졍신이 아득ᄒ고 간쟝이 다

슬³⁾ 쩍에 어는 경에 화류를 구경ᄒ며 어닉 곳에 향취
　　　　　　　境

를 맛ᄒ리요 그딕는 직삼 싱각ᄒ여 보라 허무⁴⁾ 극악ᄒ
　　　　　　　　　　　　　　　虛無　極惡

기 인간이라 그딕 만일 나를 싸라 우리 용궁에 드러가면

션경⁵⁾도 구경ᄒ고 쳔도⁶⁾라도 으더먹고 쳔일쥬⁷⁾를 쟝취⁸⁾ᄒ며 녹
仙境　　　　　　　天桃　　　　　　千日酒　　長醉　　　綠

의홍상⁹⁾ 헌 시녀들도 눈압히 회롱ᄒ고 일신이 증히 한
衣紅裳

□ 현대역

려가면 나무 베는 목동들이 쇠낫을 들게 갈아 어깨 위

에 들러 메고 아우성 소리를 지르면서 벌떼같이 달

라들 제 그대 없는 꼬리 샅에 끼고 작은 눈을 부릅뜨고

짧은 앞발 자주 놀려 천방지방 자빠지며 엎어지며 달

아날 제 가슴에서 불이 나고 정신이 아득하고 간장이 다

스러질 적에 어느 지경에 화류를 구경하며 어느 곳에 향취

를 맡으리요? 그대는 재삼 생각하여 보라. 허무하고 극악한

게 인간이다. 그대 만일 나를 따라 우리 용궁에 들어가면

선경도 구경하고 천도라도 얻어먹고 천일주를 장취하며 녹

의홍상을 한 시녀들도 눈앞에 희롱하고 일신이 정히 한

1) 샷히: 샅에. '샅'은 두 다리가 갈린 곳 사이. 사타구니.
2) 천방지방(千方地方): 천방지방. 어리석게 어쩔 줄 모르고 덤비는 상태를 이르는 말. =천방지축(千方地軸)
3) 슬: 스러질.
4) 허무(虛無): 아무것도 없고 텅 빔. 마음속이 비고 아무 생각도 없음.
5) 션경(仙境): 선경. 신선이 산다는 곳.
6) 쳔도(天桃): 천도. 선가(仙家)에서 하늘 위에 있다고 하는 복숭아.
7) 쳔일쥬(千日酒): 천일주. 한번 취하면 천일 동안 깨지 않는다는 술.
8) 쟝취(長醉): 장취. 술이 늘 취해 있음.
9) 녹의홍상(綠衣紅裳): 연두저고리에 다홍치마라는 뜻으로, 젊은 여자의 고운 옷차림을 이르는 말.

가로대 명성을 회복ᄒᆞ며 그 셩을 변ᄒᆞ되은 보산현
근본ᄂᆞᆫ 쳔신간에 ᄒᆡ를 격고 살니 오ᄃᆡ수궁에
드려가 면응당 놉흔 ᄆᆞ을 ᄃᆞ혈거슬 부귀로 살젼ᄒᆞ뎐
ᄯᅢ논 밤에 일이 화로 셩각ᄒᆞ니 가편ᄒᆞᆯ불상ᄒᆞ도다영
응무옹진 라근글세 도ᄒᆞ엿거니와 요ᄯᅡ현 인혜갈
에 븟치면논 고ᄃᆞᆯ ᄯᅩᆫ 진풍ᄒᆞ다가 묵동에셔 벗스로 변샹
을 맛거ᄂᆞ ᄯᅩ 슈예 조중으로 바ᄃᆞ 뒤플ᄲᅡ쳐 금살로 쥿
을 쥬ᄃᆞᆯ셰 ᄭᅢᆺ지 못ᄒᆞ니 슐로 즉ᄒᆞ기긔
툴 기우 티근의 우히 ᄃᆞᆺᄃᆞ 자ᄃᆞ에 ᄡᅡᆯ을 ᄂᆞᆯ히 역여왈
쥬부에 ᄡᅡᆯ을 ᄃᆞ드니 라연니 마음이 황연ᄒᆞ 거니와 산우

가ᄒᆞ며 평싱을 화락1)ᄒᆞ며 고싱을 면ᄒᆞ련만은 무삼 연
和樂　　　　　　　　　　　　　　　　　　然
고로 속〃2)헌 인간에셔 고쵸3)를 격고 살니요 우리 슈궁에
故　速速　　　　　　　苦楚
드러가면 응당 놉흔 벼슬도 헐 거요 부귀도 쌍전4)ᄒᆞ련
雙全
마는 남에 일이라도 싱각ᄒᆞ니 가련ᄒᆞ고 불상ᄒᆞ도다 영
英
웅무용지〃5)라고 글에도 ᄒᆞ엿거니와 요란헌 인셰간
雄無用之地
에 붓치여 눈코를 쓰지 못ᄒᆞ다가 목동6)에 시낫스로 면상
木童
을 맛거ᄂᆞ 포슈에 조총으로 바른 듸를 마져 급살로 죽
急煞
을 쥴룰 씨닷지 못ᄒᆞ니 슬푸도다 탄식ᄒᆞ니 톡기 귀
를 기우리고 이윽히 듯드니 자라에 말을 올히 역여 왈
쥬부에 말을 드르니 과연 늬 마음이 황연7)ᄒᆞ거니와 ᄯᅩ 우
晃然

❑ 현대역

가하며 평생을 화락하며 고생을 면하련마는 무슨 연
고로 숨 가쁜 인간세상에서 고초를 겪고 살리요 우리 수궁에
들어가면 응당 높은 벼슬도 할 거요, 부귀도 쌍전하련
마는 남의 일이라도 생각하니 가련하고 불쌍하도다. '영
웅무용지지'라고 글에도 하였거니와 요란한 인세간
에 붙이어 눈코를 뜨지 못하다가 목동에 쇠낫으로 면상
을 맞거나 포수에 조총으로 바른 데를 맞아 급살로 죽
을 줄 깨닫지 못하니 슬프도다." 탄식하니 토끼가 귀
를 기울이고 이윽히 듣더니 자라의 말을 옳이 여겨 왈,
"주부의 말을 들으니 과연 내 마음이 황연하거니와 또 우

1) 화락(和樂): 화평하고 즐거움.
2) 속〃(速速): 매우 빨리. 속속히.
3) 고쵸(苦楚): 고초. 괴로움과 어려움.
4) 쌍전(雙全): 쌍전. 두 가지 일이나 두 쪽이 모두 온전함.
5) 영웅무용지지(英雄無用之地): 영웅은 군사로써 적을 제압하는 데 지리(地利)를 필요로 하지 않음.
6) 목동(木童): 나무하는 아이.
7) 황연(晃然): ①환히 밝은 모양. ②환히 깨닫는 모양.

러인간경물도보았즉ᄒᆞ되다ᄲᅢᄒᆡ생사람인신이국악

ᄒᆞ여원수에죵라나므군에시닷시며바드수발지에

ᄲᅵ다못상혈ᄌᆞᆯ즌알건바는인간을이ᄲᅢᆯ고져ᄒᆞ되혜

자식과어린손자ᄅᆞᆯ들을웃지혜치ᄂᆞᆫ못ᄒᆞᄂᆞ디ᄲᅳᆷᄲᅵ피치

ᄲᅳᆺᄒᆞ여즉야술읽을ᄃᆞ금일현형으로ᄲᅢᆯ죽ᄇᆞ들을

ᄲᅡᆫ수시니ᄂᆞᆫ하ᄲᅡᆯ이나들도으시ᄲᅵ도다나ᄆᆞ팔것가곡

ᄒᆞ음ᄒᆞ여즁연에상혀ᄒᆞᆯᄲᅡᆯ덩에독자ᄅᆞᆯᄌᆞᆼ이ᄅᆞ홀

도잇지못ᄒᆞ여생변밤알에ᄒᆞᆫ비하나들을으더오니용

ᄆᆞ가철슴ᄒᆞᆫ고진질이우기병ᄒᆞ여들에졍이죽박으도

하ᄂᆞ참박으로소복가득ᄒᆞ여가달박에딴ᄇᆞ근ᄂᆞᆫᄒᆞᄎᆞ혜ᄐᆡ

리 인간 경물1)도 보암즉ᄒ되 다만 세상사람 인심이 극악
　　　　人間　景物
ᄒ여 웬슈에 총과 나무군에 싀낫시며 믹 바든 슈알치2)에

게 늬 몸 상헐 쥴은 알건마는 인간을 이별코져 ᄒ되 쳐

자식과 어린 손자들을 웃지 쳐치치 못ᄒ고 늬 몸만 피치
　　　　　　　　　　　　　　　　處置
못ᄒ여 쥬야 슬워ᄒ드니 금일 쳔힝으로 별쥬부를

만ᄂ시니 이ᄂ 하날이 나를 도으시미로다 나도 팔ᄌ가 극
　　　　　　　　　　　　　　　　　　　　　　　極
흄3)ᄒ여 즁연에 상쳐ᄒ고 말년에 독자를 죽이고 홀
凶　　　　中年　喪妻　　　末年　　獨子
로 잇지 못ᄒ여 상년4) 납월5)에 한미6) 하나를 으더 오니 용
　　　　　　　　上年　臘月
모가 졀승ᄒ고 ᄌ질7)이 유명ᄒ여 둘에 졍이 족박으로
　　　絶勝　　才質
하ᄂ 함박으로 소복 가득ᄒ여 가달박8)에 담북〃〃하여셔

□ 현대역

리 인간 경물도 볼만하되 다만 세상사람 인심이 극악
하여 원수의 총과 나무꾼의 쇠낫이며 매 받든 수할치에
게 내 몸 상할 줄은 알건마는 인간을 이별코자 하되 처
자식과 어린 손자들을 어찌 처치하지 못하고 내 몸만 피치
못하여 주야 서러워하더니 금일 천행으로 별주부를
만났으니 이는 하늘이 나를 도우심이로다. 나도 팔자가 극
흉하여 중년에 상처하고 말년에 독자를 잃고 홀
로 있지 못하여 작년 십이월에 할미 하나를 얻어오니 용
모가 절승하고 재질이 유명하여 둘의 정이 쪽박으로
하나 함박으로 소복 가득하여 자루바가지에 담뿍담뿍하여 서

1) 경물(景物): 계절에 따라 달라지는 경치.
2) 슈알치: 수할치. 매를 먹이고 사냥도 하는 사냥꾼.
3) 극흄(極凶): 극흉. 몹시 흉악함. 글자 그대로라면, '극흠(極欠)'으로 보아 '지극히 흠이 많음'을 뜻할 수 있다.
4) 상년(上年): 지난해. 작년.
5) 납월(臘月): 음력 설달(12월)의 다른 이름.
6) 한미: 할미.
7) ᄌ질(才質): 재질. 재주와 기질.
8) 가달박: 자루바가지.

또일시도셔 날젹 이유시지 는지 ᄒ타 ᄂ이리도뎌슈셩

로 일시도 써날 적이 읍시 지닉는지라 닉 이리로셔 슈궁

에 들허가면 닉 집에셔는 아모 듸로 간 쥴 모로고 듸단이 걱

정헐 거시니 불가불 집에 가 이르고 올 거시니 쥬부는 여
　　　不可不

그 안져 잠깐 기다리미 웃더ᄒ뇨 자릭 닉심에 깃거 헤오듸
　　　　　　　　　　　　　　　內心

이놈이 이제 집에 가면 응당 잡고 보닉지 안니헐 거시니 븟
　　　　　　　　　應當

든 김에 잡아가리라 ᄒ고 일으되 그듸는 듸장부라 웃지 이

편 마음듸로 못ᄒ고 혹어후쳐¹⁾ᄒ여 조고마헌 녀자에게
　　　　　　　　　惑於後妻

쥬이여 판관사령²⁾에 아들놈이 도여 그만 일을 취품³⁾ᄒ
　　　　判官使令　　　　　　　　　　　　　　就稟

리요 ᄒ듸 톡기 그 말을 듯고 안마음에 그북ᄒ나 판관

사령 말에 결⁴⁾을 닉여 갈오듸 그러면 그듸와 갓치 가련

❑ 현대역

로 일시도 떠날 적이 없이 지내는지라 내 여기에서 수궁

에 들어가면 내 집에서는 어디로 간 줄 모르고 대단히 걱

정할 것이니 불가불 집에 가 이르고 올 것이니 주부는 여

기 앉아 잠깐 기다림이 어떠하뇨?" 자라가 내심에 기뻐 헤아리되(생각하되),

'이놈이 이제 집에 가면 응당 잡고 보내지 아니할 것이니 붙

든 김에 잡아가리라.' 하고 이르되, "그대는 대장부이다. 어찌 자

기 마음대로 못하고 혹어후처하여 조그마한 여자에게

쥐이어 판관사령의 아들놈이 되어 그만한 일을 취품하

리요?" 하니까, 토끼가 그 말을 듣고 내심 거북하나 판관

사령 말에 성을 내어 가로되, "그러면 그대와 같이 가련

1) 혹어후쳐(惑於後妻): 후처에게 홀딱 반함.
2) 판관사령(判官使令): 감영이나 유수영의 판관에 딸린 사령이라는 뜻으로, 아내가 하라는 대로 잘 따르는
　남자를 놀림조로 이르는 말
3) 취품(就稟): 취품. 웃어른께 나아가 여쭘.
4) 결: 결기(-氣). 화(火). '결을 내다'는 '성을 내다, 화를 내다'의 뜻.

이와 회환일 자가 올 짜느되면 또 길이 다 끌이 이웃지

가로 자리 더 회 왈 그저 가려 후면 물은 군 심치 말나서

등에 올나 산즈면 순식간에 가 리 타 독 기 더 회 후여 자 라

와 후가 지 죠 물을 가에 더 와 자 라 돔 에 올노 업 드 연 노 을

본에 이 드 록 기 논 을 더 본 청군이 어 린 가 온 지 삼 츙

누 가 문 오 그 회 주 흥 으 로 크 게 네 자 논 쎠 형 옥 현 판 들

다 스 의 북 회 용 궁 이 와 호 로 좌 우 수 문 줄 이 버 뎌 잇 고

주 궁 뛰 궐 에 찬 란 후 드 화 자 리 독 기 드 왈 이 뭇 은 임

의 도 출 임 지 못 흐 니 면 저 드 디 가 구 경 잘 혈 도 디 들

이와 회환1) 일자가 을마느 되면 쏘 길이 다 물이니 웃지
　　　　回還
가리요 자릭 딕희 왈 그딕 가려 흐면 물은 근심치 말나 닉

등에 올나 안즈면 슌식간에 가리라 톡기 딕희흐여 자라

와 흔가지로 물가에 닉려와 자라 등에 올느 업드여 눈을

감으니 자릭 물에 써 만경창파를 슌식간에 드러가 슈궁

문에 이르믹 톡기 눈을 써보니 칙운2)이 어린 가온딕 삼층
　　　　　　　　　　　　　彩雲
누각 문 우희 쥬홍으로 크게 네 자를 써 쳥옥 현판3)를
樓閣 門　　朱紅　　　　　　　　　青玉　懸板
다라스되 북히 용궁이라 흐고 좌우 슈문졸이 버려 잇고

쥬궁픽궐4)이 찬란흐드라 자릭 톡기드려 왈 이곳은 임
珠宮貝闕　　　　　　　　　　　　　　　　　任
의로 츌입지 못흐니 닉 먼져 드러가 구경 잘 헐 도리를
意

□ 현대역

니와 회환 일자가 얼마나 되며 또 길이 다 물이니 어찌
가리요?” 자라가 대희 왈, “그대가 가려 하면 물은 근심치 말라. 내
등에 올라앉으면 순식간에 가리라.” 토끼가 대희하여 자라
와 함께 물가에 내려와 자라 등에 올라 엎드려 눈을
감으니 자라가 물에 떠 만경창파를 순식간에 들어가 수궁
문에 이르매 토끼 눈을 떠보니 채운이 어린 가운데 삼층
누각 문 위에 주홍으로 크게 네 자를 써 청옥 현판을
달았으되 북해 용궁이라 하고 좌우 수문졸이 늘어서 있고
주궁패궐이 찬란하더라. 자라가 토끼에게 왈, “이곳은 임
의로 출입지 못하니 내 먼저 들어가 구경 잘 할 도리를

1) 회환(回還): 갔다가 다시 돌아옴. 회래(回來).
2) 칙운(彩雲): 채운. 빛깔이나 무늬가 있는 구름.
3) 청옥(青玉) 현판(懸板): 청옥 현판. 글씨나 그림을 쓰거나 새겨서 문 위나 벽 위에 다는 푸른 돌로 만든 널조각.
4) 쥬궁픽궐(珠宮貝闕): 주궁패궐. 진주나 조개 따위의 보물로 호화찬란하게 꾸민 대궐.

ᄒᆞᆫ 나올 거시니 잠간 겻스와 ᄒᆞ며 드러가거날 둑가 이드므

지 죽부는 슈히 ᄒᆞ나와 혼디 자뎌 응바ᄂᆞᄒᆞᆯ 룡궁에 드러

가 룡왕게 뵈올 셰 좌뎌 죽왈 소신이 인간에 나가와 일편

단심으로 둑기를 찾소와 오힝으로 뻐계슈에 떠바ᄂᆞ와

갓션 나텰도 딸 니 와숨아 왓소ᄂᆞ도시 폐하셰 룡복

이도소이라 그셰이 환ᄒᆞ므스더룩시니 잇가 왕이 저희 츙

찬왈 경에 츙셩라 저조도 둑기를 좇아 와라 인병이 잇

긔되 무엇스로 그뎌세호리 헌금을 강히되리로 원토힝

뼉에 피펴 헐거시니 아주이 슐도 뼈도 ᄒᆞ도 화ᄒᆞᆫ친히

신호잔에 쳔일쥬를 가두부어 삼비 둘 쥬신뎌 자뎌졔

ᄒᆞ고 나올 거시니 잠간 셧스라 ᄒᆞ고 드러가거날 톡기 이로

ᄃᆡ 쥬부는 슈히 나오라 ᄒᆞᄃᆡ 자ᄅᆡ 응낙[1]ᄒᆞ고 용궁에 드러
　　　　　　　　　　　　　　　　應諾

가 용왕게 뵈올시 자ᄅᆡ 쥬왈 소신이 인간에 나가와 일편
　　　　　　　　奏曰

단심으로 톡기를 찻ᄉᆞ와 요ᄒᆡᆼ[2]으로 벽계슈에서 만ᄂᆞ와
　　　　　　　　　　僥倖　　　　　碧溪水

감언니셜[3]로 달늬와 줍아 왓ᄉᆞ오니 도시[4] 폐하에 홍복[5]
甘言利說　　　　　　　　　　　都是　陛下　洪福

이로소이다 그ᄉᆡ이 환후 웃더ᄒᆞ시니잇가 왕이 ᄃᆡ히 층
　　　　　　　　患候　　　　　　　　　　　稱

찬[6] 왈 경에 충성과 ᄌᆡ죠[7]로 톡기를 줍아와 과인 병이 낫
讚　　　　　　　才操

게 되니 무엇스로 그ᄃᆡ에 호ᄃᆡ[8]헌 공을 갑흐리요 원로ᄒᆡᆼ
　　　　　　　　　　　　浩大　　　　　　　　　遠路行

역[9]에 피곤헐 거시니 아즉 이 슐로 위로ᄒᆞ로라 ᄒᆞ고 친히
役

산호 잔에 쳔일쥬를 가득 부어 삼 ᄇᆡ를 쥬신ᄃᆡ 자ᄅᆡ ᄌᆡ
　　　　　　　　　　　　　　　　　　　　　　　　　再

□ 현대역

하고 나올 것이니 잠깐 서 있으라." 하고 들어가거늘 토끼 이르

되, "주부는 곧(얼른) 나오라." 하니, 자라가 응낙하고 용궁에 들어

가 용왕께 뵈올새 자라가 아뢰어 왈, "소신이 인간세상에 나가 일편

단심으로 토끼를 찾아와 요행으로 벽계수에서 만나

감언이설로 달래서 잡아 왔사오니 모두가 폐하의 홍복

이로소이다. 그사이 환후 어떠하시옵니까?" 왕이 크게 기뻐하며 칭

찬하여 왈, "경의 충성과 재주로 토끼를 잡아와 과인 병이 낫

게 되니 무엇으로 그대의 호대한 공을 갚으리요? 원로행

역에 피곤할 것이니 우선 이 술로 위로하노라." 하고 친히

산호 잔에 천일주를 가득 부어 삼 배를 주시니, 자라가 재

1) 응낙(應諾): 상대편의 부탁이나 요구 따위에 응하여 승낙함.

2) 요ᄒᆡᆼ(僥倖): 요행. 어려운 일이 우연히 잘되어 다행 함.

3) 감언니셜(甘言利說): 감언이설. 남의 비위에 들도록 꾸민 달콤한 말과 이로운 조건을 내세워 꾀는 말.

4) 도시(都是): 모두. 현대어에서는 '도무지'의 뜻으로 부정적인 문맥에서만 쓰이나, 예전에는 긍정적인
　문맥에서도 쓰였다.

5) 홍복(洪福): 큰 행복.

6) 층찬(稱讚): 칭찬. 좋은 점을 일컬음.

7) ᄌᆡ죠(才操): 재조. 재주. 총기가 있고 무엇을 잘하는 타고난 소질.

8) 호ᄃᆡ(浩大): 호대. 아주 넓고 큼.

9) 원로ᄒᆡᆼ역(遠路行役): 원로행역. 먼 길을 가느라고 겪는 고생.

비도수호믄바다빠신호고다시사운 알도 시폐하 홍복을

심임수와쳥사호니온신에몸이안비돈소이쥬왕이갓

온쳐경은파히겸남치빨믄안심호라호근좌우근믈명

호여퇴지며셜ㅎ즁실믄무백만을가임시호가흠

쥬시수졍젼에젼좌호니위의에쟝호니이도되국지못

헐너라왕의나좋을본부로기를밧비쟝아도

퇴타호시니어둑귀빈지좋이일시에다라잡아느리

시독기돌소득지진샹에맛지거듬으로잡아드러온다

독기혼비박신호엇다가겨우졍신을긴졍호며좌우

돌돌너보누무스거천어졸이버렷누저시위국히엇슥

빈돈슈¹⁾ᄒᆞ고 바다 마신 후 다시 사은 왈 도시 폐하 홍복을
　　拜頓首　　　　　　　　　　　　　　　　　　　洪福

심입ᄉᆞ와²⁾ 셩사ᄒᆞ미요 신에 공이 안니로소이다 왕이 갈

오디 경은 과히 겸냥³⁾치 말고 안심ᄒᆞ라 ᄒᆞ고 좌우를 명
　　　　　　謙讓

ᄒᆞ여 틱즈며 열후종실⁴⁾ 문무빅관⁵⁾을 다 입시ᄒᆞ라 ᄒᆞ고
　　　　　　列侯宗室　文武百官

즉시 슈졍젼에 젼좌ᄒᆞ니 위의에 장ᄒᆞ미 이로 긔록지 못
　　水晶殿　正坐　　威儀　壯

헐너라 왕이 나졸을 분부ᄒᆞ여 톡기를 밧비 잡아드

리라 ᄒᆞ시니 어두귀면지졸⁶⁾이 일시에 닉다라 잡아 드릴
　　　　魚頭鬼面之卒

싀 톡기를 오듬지진상⁷⁾에 단지거름으로 잡아드려온디

톡기 혼비빅산⁸⁾ᄒᆞ엿다가 겨우 졍신을 진졍ᄒᆞ여 좌우
　　魂飛魄散

를 둘너보니 무슈헌 어졸이 버렷는디 시위 극히 엄슉

❏ 현대역

배돈수하고 받아 마신 후 다시 사은 왈, "모두 폐하 홍복을
힘입사와 성사함이요 신의 공이 아니로소이다." 왕이 가
로되, "경은 과히 겸양치 말고 안심하라." 하고 좌우를 명
하여 태자며 열후종실 문무백관을 다 입시하라 하고
즉시 수정전에 정좌하니 위의에 장함이 이루 기록지 못
할러라. 왕이 나졸을 분부하여 토끼를 바삐 잡아 들
이라 하시니 어두귀면지졸이 일시에 내달아 잡아들일
새 토끼를 오듬지진상에 단지걸음으로 잡아들여왔는데
토끼 혼비백산하였다가 겨우 정신을 진정하여 좌우
를 둘러보니 무수한 어졸이 늘어서 있는데 위세가 극히 엄숙

1) 재빈돈슈(再拜頓首): 재배돈수. 머리가 땅에 닿도록 두 번 절을 함. 경의를 표함을 뜻함.
2) 심입ᄉᆞ와: 힘입어. '심'은 '힘'의 방언.
3) 겸냥(謙讓): 겸양. 겸손한 태도로 양보하거나 사양함.
4) 열후종실(列侯宗室): 영내의 백성을 지배하는 권력을 가지는 임금의 종친이나 친족.
5) 문무빅관(文武百官): 문무백관. 모든 문신과 무신.
6) 어두귀면지졸(魚頭鬼面之卒): '물고기 머리에 귀신 낯을 한 졸개들'이라는 뜻으로, 어중이떠중이 지지리 못난 사람
 들을 얕잡아 이르는 말.
7) 오듬지진상: 오듬지진상. ① 지나치게 높이 올라붙었음을 이르는 말. ② 상투나 멱살을 잡아 번쩍 들어 올리는 짓.
8) 혼비빅산(魂飛魄散): 혼비백산. 몹시 놀라 혼이 나가고 넋을 잃음.

흐드라 독기쓰 젼상을을 어더 보니 빅옥흔 판에 황

금자노 엿스되 슈졍젼이타 후엿는다 왕이 독기드며 젼

꾀왈 라인이 부즁에 갓트 변이 잇셔 빅약이 무호호여

구야신음 드니 젼우신 조호 여도 사예 딸을 드브니며

의간을 병으면 호 험을 보회 타 긔로 더들 잡아 왓

시니 버는 죵노 쳔 즙셩이오 나는 슈궁진왕이타 비속

에 든 간을 너여 나에 물 슈에든 병을 낫가 호 비 옷더흔 뇨

후 독기는 빅의 비월 호 여아도 타헐 즐 무드타가

빤히 싁각흔 되 더 자다 에게 속아 사지에 드러 올 졀 무

ᄒ드라 톡기 ᄯ 젼상1)을 울어러보니 빅옥 현판에 황
殿上 黃
금자로 썻스되 슈졍젼이라 ᄒ엿드라 왕이 톡기드려 젼
金字
교 왈 과인이 복즁에 깁흔 병이 잇서 빅약이 무효ᄒ여
腹中
쥬야 신음ᄒ든니 쳔우신조2)ᄒ여 도사에 말을 드르니 네
天佑神助
의 간을 먹으면 효험3)을 보리라 ᄒ기로 너를 잡아 왓
效驗
시니 너ᄂ 조고마헌 즘싱이요 나ᄂ 슈궁딕왕이라 네 ᄇᆡ 속
水宮大王
에 든 간을 ᄂᆡ여 나에 골슈에 든 병을 낫게 ᄒ미 웃더ᄒᄂ�
骨髓
ᄒ고 동혀ᄆᆡ라 분부ᄒ니 좌우 어졸이 다라드러 결박
ᄒ니 톡기 혼빅이 비월4)ᄒ여 아모리 헐 쥴 모르다가 〃
飛越
만히 ᄉᆡ각ᄒ되 ᄂᆡ 자라에게 속아 사지5)에 드러올 쥴 웃
死地

□ 현대역

하더라. 토끼 또 전상을 우러러보니 백옥 현판에 황
금자로 썼으되 수정전이라 하였더라. 왕이 토끼더러 전
교 왈, "과인이 복중에 깊은 병이 있어 백약이 무효하여
주야로 신음하더니 천우신조하여 도사의 말을 들으니 너
의 간을 먹으면 효험을 보리라 하기로 너를 잡아 왔
으니 너는 조그마한 짐승이요 나는 수궁대왕이라 네 배 속
에 든 간을 내어 나의 골수에 든 병을 낫게 함이 어떠하뇨?"
하고 동여매라 분부하니 좌우 어졸이 달려들어 결박
하니 토끼 혼백이 아뜩하여 어쩔 줄 모르다가 가
만히 생각하되, '내가 자라에게 속아 사지에 들어올 줄 어

1) 젼상(殿上): 전상. 전각(殿閣)이나 궁전의 자리 위.
2) 쳔우신조(天佑神助): 천우신조. 하늘과 신령의 도움.
3) 효험(效驗): 일이나 작용의 보람. 일의 공. 효력(效力), 효용(效用).
4) 비월(飛越): 몸을 날려 위를 넘음. 정신이 아뜩하도록 낢.
5) 사지(死地): ①죽을 곳. ②살아나올 길이 없는 매우 위험한 곳.

※ 식각 → 생각

41 토생전

지아비이오는호르빵국의둉호여와른이니 오울오울랑혈즈믈

알아스몐둉궁이아무터조타쳔둘낭즈지드리어왓스몌너못

이편호르인삼두르쩌기에편도갓드구롤쓰른숙졍지펑이에

르랸지작울춘둘송궁울쩌허누불키하르둘눈이잇

슈타호르향현탄식호뒤죄뗘신둑기갓울더짜쳔둘

참아웃지무구탄히뉘지러오호르됴이드뒤르향울의뼐

둔르스기로현딴더도롤드뤼와서즁궁울뜲이드엿숙쉬

달신둘분호자녀집에션는그런즈를모도르잇도자호르

아모뒤혈줄뭏는이욱히안져서다가부둔둑두른에둘

셩각돌르우으니황이가로희비무삿겸에웃는다둑

지 알이요 ᄒ고 망극1) 익통ᄒ여 왈 이런 일을 당헐 쥬를

알아스면 용궁이 아모리 죳타 헌들 늬 엇지 드러왓스며 늬 몸

이 편ᄒ고 인삼 두루미기에 쳔도 감투를 쓰고 슈정 지팽이에
　　　　　人蔘　　　　　　　　天桃　　　　　　　　水晶

고관딕작2)을 쥰들 용궁을 여허ᄂ 볼 기아들 놈이 잇
高官大爵

스랴 ᄒ고 앙쳔탄식3)ᄒ되 죄 읍신 톡기 간을 늬라 헌들
　　　　仰天歎息

참아 엇지 무단히 늬리요 ᄒ고 쏘 이르되 고향을 이별
　　　　　　無端

ᄒ고 슈로 쳔만 리를 드러와셔 죽을 몸이 도엿스니 익
　　水路

달소 통분4)ᄒ다 늬 집에셔는 그런 쥴 모로고 잇도다 ᄒ고
　　　痛忿

아모리 헐 쥴 몰ᄂ 이윽히5) 안젓다가 문득 흔 쇠를

싱각하고 우으니 왕이 가로되 네 무삼 경에 웃는다 톡

□ 현대역

찌 알리요?' 하고 망극 애통하여 왈, "이런 일을 당할 줄을
알았으면 용궁이 아무리 좋다 한들 내 어찌 들어왔으며 내 몸
이 편하고 인삼 두루마기에 천도 감투를 쓰고 수정 지팡이에
고관대작을 준들 용궁을 넘어나 볼 개아들 놈이 있
으랴?" 하고 앙천탄식하되, "죄 없는 토끼 간을 내라 한들
차마 어찌 통보없이 내리요?" 하고 또 이르되, "고향을 이별
하고 수로 천만 리를 들어와서 죽을 몸이 되었으니 애
닯고 통분하다. 내 집에서는 그런 줄 모르고 있도다." 하고
어찌 할 줄 몰라 이윽히 앉았다가 문득 한 꾀를
생각하고 웃으니 왕이 가로되, "네 무슨 경황에 웃느냐?" 토

1) 망극(罔極): 임금이나 어버이에 대한 은혜나 슬픔이 그지없음.
2) 고관딕작(高官大爵): 고관대작. 지위가 높고 훌륭한 벼슬. 또는 그 지위의 사람.
3) 앙쳔탄식(仰天歎息): 앙천탄식. 하늘을 우러러 보며 한탄하며 한숨을 쉼.
4) 통분(痛忿): 원통하고 분함.
5) 이윽히: 지난 시간이 얼마간 오래. 옛말 '이슥히'가 '이윽히' 또는 '이윽히'로 바뀌었다.

기변석지안이흐는엿즈오되소셩이텻웃지안여자라

에일을웃ㅅㄴ이자왕왈뚜쌋이노ㅃ노ㅌ득기ㅅㄷ웃ㄹ

왈ㄹ자뒤국ㄱ을ㅁㄹㄴ ㄷㄱ ㅎㄴ군을셤ㄱ길진졔진츙뽁국

ㅎ여ㅎㄴ군을둠까강ㅅㄴ군ㅔ병환잇여내ㄹ도칩즁ㅎ

ㅅ위규ㅎㄴ산디둑죽ㄷ철거시ㅕ내자뒤소셩산는뵉

계ㅜ가쎄여소셩을ㅃ내ㄹ써ㅔ뎌왕ㅔ병환ㅃ섬을ㅎ

엿ㅅㅎㄴ죠긔ㅃ헌간을웃지악기리잇고ㅃ노ㄱ던ㅃ을ㅇ

일졀고왓ㄴㄱㄹㅆ차쎤ㅃ산로슈궁자탕ㅃㅎㅇ

기ㅌ소셩운쳔젼ㅔ슈즁국경ㅎ올듯ㅇㄷ슐쌘아ㄴ

농됴됴ㄹ녜샹인심이국악ㄱㄹ ㅌ낭ㅎㅇ유기도피졉

기 변식1)지 안니ᄒ고 엿ᄌ오되 소싱이 헛웃지 안여 자라
　　變色
에 일을 웃니다 왕 왈 무삼 이로미뇨 톡기 ᄯᅩ 웃고
왈 자릭 국녹2)을 먹고 인군3)을 셤길진디 진튱보국4)
　　　　國祿　　　　人君　　　　　　盡忠報國
ᄒ여 인군을 돕다가 인군에 병환 잇셔 날로 침즁5)ᄒ
　　　　　　　　　　　　　　　　　　　　沈重
ᄉ 위급ᄒ신디 동〃촉〃6)헐 거시여날 자릭 쇼싱 사는 벽
　　　　　洞洞燭燭
계슈가에서 소싱을 만날 씌에 듸왕에 병환 말삼을 ᄒ
엿스면 조고마헌 간을 웃지 익기리잇고만는 그런 말은
일졀도 안니ᄒ고 맛치 ᄯᅡᆫ 말삼로 슈궁 자랑만 홉
　一節
기로 소싱은 싱젼에 슈궁 구경ᄒ올 ᄯᅳᆺ이 〃슬 ᄲᅮᆫ 아니
오라 ᄯᅩᄒ 셰상인심이 극악7)ᄒ고 밍낭홉기로 피졉8)
　　　　　　　　　極惡　　　　　　　　　　避接

□ 현대역

끼가 변색지 아니하고 여쭈오되, "소생이 헛웃지 않고 자라
의 일을 웃나이다." 왕 왈, "무슨 말이냐?" 토끼가 또 웃고
왈, "자라가 국록을 먹고 임금을 섬길진대 진충보국
하여 임금을 돕다가 임금에게 병환 있어 날로 침중하
사 위급하신데 동동촉촉할 것이거늘 자라가 소생이 사는 벽
계수 가에서 소생을 만날 때에 대왕에 병환 말씀을 하
였으면 조그마한 간을 어찌 아끼겠습니까마는 그런 말은
한마디도 아니하고 마치 딴 말씀으로 수궁 자랑만 하옵
기로 소생은 생전에 수궁 구경하올 뜻이 있을 뿐 아니
오라 또한 세상인심이 극악하고 맹랑하옵기로 피접

1) 변식(變色): 변색. 빛깔이 변하여 달라짐.
2) 국녹(國祿): 국록. 나라에서 주는 봉급.
3) 인군(人君): 임금.
4) 진튱보국(盡忠報國): 진충보국. 충성을 다하여 나라의 은혜를 갚음.
5) 침즁(沈重): 병세가 심각하여 위중하다.
6) 동〃촉〃(洞洞燭燭): 동동촉촉. 공경하고 삼가며 매우 조심스러움.
7) 극악(極惡): 더없이 악함.
8) 피졉(避接): 피접. '비접'(앓는 사람이 다른 곳으로 자리를 옮겨서 요양함)의 원말.

차ᄯᅩ슈즁졔드뎌왓슙니일이ᄃ뎌ᄒᄋᆫ줄을지

하ᄋᆢᄯᅥ사ᄂᆞᆫ쥭이하ᄒᆞ누발은뒤도아니ᄒᆞ오ᄂᆞᆫ신

자지도에뷘졋ᄯᅥ든쵸틔ᄯᅵᄒᆞ오니자ᄉᆕᆼ지ᄲᅵ뎐ᄒᆞ오

ᄆᆨᄉᆡᆨ지아니ᄒᆞ올을텻가이일은비건뎌뎐군략반에

형심환사랴보디셤즁즁을외쟈알외니왕이지도왁

네ᄡᅡᆯ이가장간ᄉᆞ헌ᄲᅡᆯ이도가즉금네비ᄅᆞᆯ가르ᄃᆞᆫ

울더라ᄒᆞᄂᆞᆫ쥐무ᅀᆞᆷ셰ᄲᅡᆯ을ᄒᆞᄂᆞᆫ다ᄒᆞᆫᄒᆞ뎡을

츄샹갓치ᄒᆞ니톡기ᄭᅡᆼ즁ᄃᆞ뎌방키ᄅᆞᆯ잘ᄃᆞᄒᆞ느나

뒤ᄂᆞᆷ빗치ᄲᅧᆫᄒᆞ지아니ᄒᆞᆯᄃᆞ반ᄉᆞ으ᄯᅥ두무ᄅᆞᆷᄒᆞᆯ셕

뎌다시알외회소셩에ᄲᅡᆯ삭을빗지아니ᄒᆞ시니뎐)

차로 슈궁에 드러왓숩드니 일이 〃러ㅎ온 줄 웃지
아오며 사는 즉이라 ㅎ오니 발은듸로 아니ㅎ옵고 신^臣
자지도¹⁾에 뷘 졋 먹든 쇼릭만 ㅎ오니 자릭 웃지 미련ㅎ고
子之道
무식지 아니ㅎ올릿가 이 일은 비컨듸 젼근곽난²⁾에
無識 轉筋癨亂
쳥심환 사라 보닉염 즉ㅎ외다 알뉘니 왕이 딕로 왈
淸心丸
네 말이 가장 간스헌 말이로다 즉금 네 빅를 가르고 간
卽今
을 닉라 ㅎ는듸 무슴 짠말을 ㅎ는다 ㅎ고 호령³⁾을
號令
츄상⁴⁾갓치 ㅎ니 톡기 망극ㅎ여 방귀를 잘〃 흘니
秋霜
되 낫빗치 변ㅎ지 아니ㅎ고 반만 우으며 두 무릅흘 꾸
러 다시 알외되 소싱에 말삼을 밋지 아니ㅎ시니 진
 眞

❑ 현대역

차로 수궁에 들어왔더니 일이 이러하온 줄 어찌
아오며 죽는다 하오니 바른대로 아니하옵고 신
자의 도리에 빈 젖 먹던 소리만 하오니 자라가 어찌 미련하고
무식지 아니하오리까? 이 일은 비유컨대 심한 곽난에
청심환 사러 보낸 것 같으외다.” 아뢰니 왕이 대로 왈,
“네 말이 가장 간사한 말이로다. 지금 네 배를 가르고 간
을 내라 하는데 무슨 딴말을 하느냐?” 하고 호령을
추상같이 하니 토끼 망극하여 방귀를 잘잘 흘리
되 낯빛이 변하지 아니하고 반만 웃으며 두 무릎을 꿇
어 다시 아뢰되, “소생의 말씀을 믿지 아니하시니 진

1) 신자지도(臣子之道): 신하(臣下)의 도리.
2) 젼근곽난(轉筋癨亂): 전근곽란. 곽란이 심하며 근육에 수분 공급이 부족하여 뒤틀리는 병.
3) 호령(號令): 큰소리로 꾸짖음.
4) 츄상(秋霜): 추상. 가을의 찬 서리.

졍으로 알뢰 오뢰이다 셰상 사람들이 소셩ㅎ을

쓰누오면 약에 쓰 더로유ㄹ 간을 딸ㄴㅎ 기에 소셩이

간을 몸에 진ㅎ리셔는 이도 방폐ㅎ유 기어렵ㅅ와 간

을ㄴ 여 살림 우 백쳔 곳에 달ㄴ히 간쵸와 드그러판니

유 드ㅣ ㄴ ㅅ 잠 속이 심난ㅎ 와 백졔쇽가에 화 드기ㅂㄹ 발

ㅎ 유 거ㅂ 구경ㅎ 져 간이 유다가 션이 백쥬두 구

들ㅂ ㄴ ㅅ 와 이 디 뒬줄 모로 유ㄹ 그 져드 더 왓ㅅ오ㄴ

쥘 둘 ㅎ 기 츄냥 유 ㄴ 여 가 ㄴㅎ ㄹ 자라들 도 타 보며 쇽

졔 쳐 왓 그디 혼 갓 드ㅣ ㅎ ㄹ두 싁ㅎ 여 춍졈 이겻도

다 이 졔 뒤 왕 셰 과 싁을 뵈 오ㄴ 병셰 십만 위 쥼ㅎ

48

정으로 알외오리이다 세상 사람들이 소싱 등을
正
만느오면 약에 쓰려 ᄒ옵고 간을 달느ᄒ기에 소싱이
간을 몸에 진히고서는 이로 방폐1)ᄒ옵기 어렵ᄉ와 간
防弊
을 니여 산림 유벽2)헌 곳에 단〃히 감초와 두고 단니
山林 幽僻
옵드니 마참 속이 심난ᄒ와 벽계슈 가에 화류만발3)
心亂 花柳滿發
ᄒ옵거날 구경ᄒ려 단이옵다가 우연이 별쥬부
鼈主簿
를 만느와 이리 될 쥴 모로옵고 그져 드러왓ᄉ오니
절통ᄒ기 층냥4)옵느이다 ᄒ고 자라를 도라보며 ᄭ
切痛 測量
지져 왈 그듸 흔갓5) 투미ᄒ고6) 무식ᄒ여 충성이 젹도
無識
다 이졔 듸왕에 긔식7)을 뵈오니 병셰 십분 위즁ᄒ
氣色 危重

□ 현대역

정으로 아뢰오리이다. 세상 사람들이 소생 등을
만나오면 약에 쓰려 하옵고 간을 달라 하기에 소생이
간을 몸에 지니고서는 이루 방폐하옵기 어렵사와 간
을 내어 산림 유벽한 곳에 단단히 감추어 두고 다니
옵더니 마침 속이 심란하와 벽계수 가에 화류만발
하옵거늘 구경하러 다니옵다가 우연히 별주부
를 만나 이리 될 줄 모르옵고 그저 들어왔사오니
절통하기 측량없나이다." 하고 자라를 돌아보며 꾸
짖어 왈, "그대 한갓 투미하고 무식하여 충성이 적도
다. 이제 대왕에 기색을 뵈오니 병세 매우 위중하

1) 방폐(防弊): 폐단을 막음.
2) 유벽(幽僻): 깊숙하고 궁벽함.
3) 화류만발(花柳滿發): 많은 꽃이 한꺼번에 활짝 핌.
4) 층냥(測量): 측량. 생각하여 헤아림.
5) 흔갓: 한갓. 다른 것 없이 겨우.
6) 투미ᄒ고: 투미하고. 어리석고 둔하고.
7) 긔식(氣色): 기색. 희로애락 따위의 마음의 작용으로 얼굴에 나타나는 기분이나 빛. 기상(氣相).

신지라 그리 웃지 아니ᄒᆞᆯ 울 작고 치아니ᄒᆞ드러 왓ᄂᆞ

노ᄒᆞ르무슈히 괴단을거ᄂᆞᆯ 숑왕이익노왈이놈

셰ᄲᅡᆯ이죵시 간사ᄒᆞ는 ᄲᅡᆯ죽ᄒᆞ도화 간이타ᄒᆞᄂᆞᆫ거시

오쟝뉵부에달엿거ᄂᆞᆯ 웃지임의포ᄍᆞᆯ임ᄒᆞ되고

죵시 나ᄃᆞᆯ 유슈히 퇴이ᄂᆞ ᄲᅡᆯ이도다ᄒᆞ고 좌우를

분부왈 져놈을 벗겨 비ᄃᆞᆯ ᄯᅡ르 간을니타ᄒᆞ니둑기

더욱ᄲᅡᆯ 국ᄒᆞᆫᄯᅢ간ᄉᆞ쳔얼 물노 ᄲᅡᄲᅡ 웃ᄉᆞᆯ알외되디

왕이 진실로 소셩에 ᄲᅡᆯ솜을고지 ᄉᆞᅡ이드고 그리지금

비ᄃᆞᆯ가드르보와 ᄲᅡ일간시이잇ᄉᆞ면 다힝ᄒᆞ유거디와유

소오면ᄂᆞᆯ라뎌간을 깔ᄂᆞᄒᆞ오며 ᄉᆞ쟈ᄂᆞᆫ 불을가ᄇᆡ히타

신지라 그딕 웃지 이 말을 직고1)치 아니ᄒ고 드러왓는
　　　　　　　　　直告

뇨 ᄒ고 무슈히 괴탄2)ᄒ거날 용왕이 익노3) 왈 이놈
　　　　　　　怪歎　　　　　　　益怒

에 말이 종시4) 간사ᄒ고 발측5)ᄒ도다 간이라 ᄒ는 거시
　　　　終是

오장뉵부에 달엿거날 웃지 임의로 츌입ᄒ리요
五臟六腑

종시 나를 업슈히 넉이는 말이로다 ᄒ고 좌우를

분부 왈 져놈을 밧비 비를 ᄶ고 간을 닉라 ᄒ니 톡기

더욱 망극ᄒ여 간ᄉ헌 얼골노 반만 웃고 알외되 딕
　　　罔極

왕이 진실로 소싱에 말ᄉᆷ을 고지 아니 드르시니 지금

비를 가르고 보와 만일 간이 잇스면 다힝ᄒ옵거니와 읍

스오면 눌다려 간을 달ᄂ ᄒ오며 사자6)는 불가부싱7)이라
　　　　　　　　　　　死者　　　　　不可復生

□ 현대역

신지라 그대 어찌 이 말을 직고치 아니하고 들어왔느
뇨?" 하고 무수히 괴탄하거늘 용왕이 더욱 노하여 왈, "이놈
의 말이 종시 간사하고 발칙하도다. 간이라 하는 것이
오장육부에 달렸거늘 어찌 임의로 출입하리요?
종시 나를 업신여기는 말이로다." 하고 좌우를
분부 왈, "저놈을 바삐 배를 따고 간을 내라." 하니 토끼가
더욱 망극하여 간사한 얼굴로 반만 웃고 아뢰되, "대
왕이 진실로 소생의 말씀을 곧이 아니 들으시니 지금
배를 가르고 보와 만일 간이 있으면 다행하옵거니와 없
사오면 누구더러 간을 달라 하오며 사자는 불가부생이라

1) 직고(直告): 바른대로 알려 바침.
2) 괴탄(怪歎): 괴이하여 놀라 탄식함. 또는 그러한 탄식.
3) 익노(益怒): 더욱 성이 나거나 성을 냄.
4) 종시(終是): 끝내.(부정을 나타내는 말.)
5) 발측: 발칙. 하는 짓이 몹시 괘씸함.
6) 사자(死者): 죽은 사람.
7) 불가부싱(不可復生): 불가부생. 죽은 사람이 되살아날 수 없음.

뉘우쳐도 빗지못헐거시오니 소셩에 병을 구호여주실진

되 산님에 간촌 간을 갓다가 진상호오되 이가 왕이 더욱

본노왈 어져 독기들을 가드로 갈을 밧비니라 호니라

우묵사들이 일시에 나아가 환도와 큰 갈을 가지고다라

드더금히 비를 갈드펴도 거날 독기정신이 아득호

셔살 기가 변현지라 그러호는 썰를 빗시면 지아니호

그금히 왈 외되 왕이 집이 소성 비쇽에 유는 갈을니

화로시니 죽는 소성도 잔잉호옵거니와 혜즁유신되왕

어화 후가 아바모쥭일 다노듕살니르든 후에는 다시성

되어렵소오되니 멍방호옵신 서지니지 짜옵시르

뉘우쳐도 밋지 못헐 거시요니 소싱에 명을 구ᄒ여 쥬실진

디 산림에 감촌 간을 갓다가 진상ᄒ오리이다 왕이 더욱
　　　山林　　　　　　　　　　　　進上

분노 왈 어서 톡기 비를 가르고 간을 밧비 니라 ᄒ니 좌
岔怒

우 무사들이 일시에 닉다라 환도1)와 큰 칼을 가지고 다라
　　武士　　　　　　　　環刀

드러 급히 비를 가르려 ᄒ거날 톡기 정신이 아득ᄒ

여 살기가 망연2)헌지라 그러ᄒᄂ 얼골빗시 변치 아니ᄒ
　　　　茫然

고 급히 알외되 왕이 고집이 소싱 비 속에 읍ᄂ 간을 니

라 ᄒ시니 죽ᄂ 소싱도 잔잉3)ᄒ옵거니와 체중옵신4) 디왕
　　　　　　　　　　　　　　　　　　體重

에 환후5)가 아마도 슈일 니로 등살니 고든 후에는 다시 싱
　　患候　　　　　　　　　　　　　　　　　　　　生

되 어렵스오리니 밍낭ᄒ옵신 억지 닉지 마옵시고 쏘
道　　　　　　孟浪

□ 현대역

뉘우쳐도 미치지 못할 것이오니 소생의 명을 구하여 주실진
대 산림에 감춘 간을 갓다가 진상하오리이다." 왕이 더욱
분노 왈, "어서 토끼 배를 가르고 간을 바삐 내라." 하니 좌
우 무사들이 일시에 내달아 환도와 큰 칼을 가지고 달려
들어 급히 배를 가르려 하거늘 토끼 정신이 아득하
여 살기가 망연한지라. 그러하나 얼굴빛이 변치 아니하
고 급히 아뢰되, "왕의 고집이 소생 배 속에 없는 간을 내
라 하시니 죽는 소생도 애처롭고 불쌍하옵거니와 지위 점잖으신 대왕
의 환후가 아마도 수일 내로 등살이 곧은 후에는 다시 살
도리가 어렵사오리니 맹랑하옵신 억지 내지 마옵시고 또

1) 환도(環刀): 군복에 차던 칼.
2) 망연(茫然): 멀고 아득한 모양.
3) 잔잉: 자닝. '잔잉ᄒ다'는 '자닝하다'(애처롭고 불쌍하여 차마 보기 어려움)의 옛말.
4) 체중(體重)옵신: 체중하옵신. '체중'은 '지위가 높고 점잖음.'
5) 환후(患候): 웃어른의 병을 높여 이르는 말.

소셩에 갓더니 궁관신는 포젹이 분명ᄒᆞ오니 갓ᄒᆞ여

보옵소셔 왕왈 빅 무슴 포젹이 잇ᄂᆞᆫ냐 ᅀᅳᆺ뎐리

믈셕ᄲᅵᄂᆞᆫ다 특기뒤 왈 소셩이 본뒤두 다리셔이

셰 궁기에 히잇스니 혼궁군 뎌뼌을 보옵ᄅ ᅀᅳ혼궁

눈소편을 보옵ᄅ 기중쎌ᄒᆞᄒᆞ궁기잇소와 간올ᄯᅳᆯ

임혼ᄂᆞᆫ궁기분명ᄒᆞ오니 젹갓ᄂᆞᆫ 셔보옵소셔 왕이고

뎌야 좌우돌 분부ᄒᆞ여 자셰히상ᄅᄅᄒᆞ다돌신뒤 좌

우어 줄이다 다드러 특기ᄅ 잣바뎌ᄀ기들

샹ᄅᄒᆞ다 연궁 기세헐 시분명ᄒᆞ 거늘 용왕 다시

빅관으로ᄒᆞᄒᆞ며곰 젹갓ᄒᆞᄅ 박장뒤소ᄒᆞ며 다시이도져

54

소싱에 간 닉여두고 단이는 표젹1)이 분명ᄒ오니 감ᄒ여2)
標的 鑑
보옵소셔 왕 왈 네 무슴 표젹이 잇는냐 ᄯᅩ 웃쩐 괴
標的
를 ᄭᅮ미는다 톡기 ᄃᆡ왈 소싱이 본ᄃᆡ 두 다리 ᄉᆡ이
對曰
에 궁기 셰히 잇스니 ᄒᆞᆫ 궁근 ᄃᆡ변을 보옵고 ᄯᅩ ᄒᆞᆫ 궁
근 소변을 보옵고 기즁3) 별로 ᄒᆞᆫ 궁기 잇스와 간을 츌
其中
입ᄒᆞᆫ 궁기 분명ᄒ오니 젹간4)ᄒ여 보옵소셔 왕이 그
摘奸
졔야 좌우를 분부ᄒ여 자셰히 상고5)ᄒ라 ᄒ신ᄃᆡ 좌
詳考
우 어졸이 다라드러 톡기를 잣바라치고 샷타기를
상고ᄒ니 과연 궁기 셰힐시 분명ᄒ거늘 용왕 다시
詳考
빅관6)으로 ᄒ여곰 젹간ᄒ고 박쟝ᄃᆡ소ᄒ며 다시 이로ᄃᆡ
百官 摘奸 拍掌大笑

❏ 현대역

소생의 간 내어두고 다니는 표적이 분명하오니 살펴
보옵소서." 왕 왈, "네가 무슨 표적이 있느냐? 또 어떤 꾀
를 꾸미느냐?" 토끼 대답하여 왈, "소생이 본디 두 다리 사이
에 구멍 셋이 있으니 한 구멍은 대변을 보옵고 또 한 구
멍은 소변을 보옵고 그중에 따로 한 구멍이 있사와 간을 출
입하는 구멍이 분명하오니 적간하여 보옵소서." 왕이 그
제야 좌우를 분부하여 자세히 상고하라 하신대 좌
우 어졸이 달려들어 토끼를 자빠뜨리고 사타구니를
상고하니 과연 구멍이 셋인 것이 분명하거늘 용왕 다시
백관으로 하여금 적간하고 박장대소하며 다시 이르되,

1) 표적(表迹): 표적. 겉으로 나타난 흔적.
2) 감(鑑)ᄒ여: 감하여. 살펴.
3) 기중(其中): 그 가운데.
4) 적간(摘奸): 적간. 죄의 여부를 밝히기 위하여 살핌.
5) 상고(詳考): 꼼꼼하게 따져서 검토함.
6) 빅관(百官): 백관. 모든 벼슬아치.

네간울니인다는궁기는누리라호니디욥을써는어늬궁

그욥디흐때어이은여셰샹사랏들이데간시약이라

흐르그티붓칫는다독기그쌔애바욤을면쳐진졍호

여셩각흔되니병이싴분에구는사랏흐른졍신을화

여볏즈으회간녀들쳬는임으로삽겨볏습는伍소셩

이다든즘셩라달는향괴도쏘이읍는음괴도쏘이읍

르츈하즉쥬일월쳥신오힝졍괴들다쏘이욥고

아즘이슬라젼역산긔와셔벽쉬리들을바꺄몃스와

오쟝뉵부예모든맑은긔운이쉬되회합호쎄스읍기

토국텬약이라호유지만월그러되아니는오뗘소셩

네 간을 닉인다는 궁기 ㅎㄴ히라 ㅎ니 너흘 쩌는 어늬 궁

그로 너흐며 어이ㅎ여 세상 사람들이 네 간이 약이라

ㅎ고 그리 봇치는다 톡기 그졔야 마음을 고쳐 진정ㅎ

여 싱각ㅎ되 늬 명이 십분에 구는 사랏다 ㅎ고 정신을 차

려 엿즈으되 간 너흘 제는 입으로 삼켜 넛습고 또 소싱

이 다른 즘싱과 달ㄴ 양긔도 쏘이옵고 음긔도 쏘이옵
　　　　　　　　　陽氣　　　　　　　　陰氣
고 츈하츄동 일월셩신 오힝1) 졍긔2)를 다 쏘이옵고
　春夏秋冬　　　　　五行　精氣
아츰 이슬과 젼역 안긔와 식벽 서리를 바다 먹스와

오쟝뉵부3)에 모든 맑은 긔운이 셔로 회합ㅎ엿습기
五臟六腑　　　　　　　　　　　會合
로 극헌 약이라 ㅎ옵지 만일 그러치 아니ㅎ오면 소싱
　極　藥

❏ 현대역

"네가 간을 꺼낸다는 구멍이 하나라 하니 넣을 때는 어느 구멍
으로 넣으며 어이하여 세상 사람들이 네 간이 약이라
하고 그리 보채느냐?" 토끼가 그제야 마음을 고쳐 진정하
여 생각하되, '내 명이 십 분의 구는 살았다.' 하고 정신을 차
려 여쭈오되, "간 넣을 때는 입으로 삼켜 넣사옵고 또 소생
이 다른 짐승과 달라 양기도 쏘이옵고 음기도 쏘이옵
고 춘하추동 일월성신 오행 정기를 다 쏘이옵고
아침 이슬과 저녁 안개와 새벽 서리를 받아 먹사와
오장육부에 모든 맑은 기운이 서로 회합하였기
로 지극한 약이라 하옵지 만일 그렇지 아니하오면 소생

1) 오힝(五行): 오행. 우주간의 다섯 원기. 금목수화토 따위.
2) 졍긔(精氣): 정기. 만물이 생성하는 원기.
3) 오쟝뉵부(五臟六腑): 오장육부. 폐(肺)·심장(心臟)·비장(脾臟)·간장(肝臟)·신장(腎臟)의 다섯 가지 내장과 대장(大腸)·
　소장(小腸)·위(胃)·담(膽)·방광(膀胱)의 여섯 가지 기관.

간울으지 약이라 ᄒᆞ오힛가 왕이그 뎨아 동기 ᄲᆞ을울 드

루어이혜가 그뎌 혈ᄃᆞᆺ호며 읏지 취결호 티오홀은 뎨

온 ᄌᆞ쟝 농부에 달닌 갓을 덜드리르 편ᄂᆞᆫ다ᄂᆞᆫ ᄲᆞ이

신라의 농도우 계신 이알 외되 오뎌 뎨ᄲᆞ은 그리호

모도 라산 ᄲᆞ이오 갓사 천 놉이 즉기룰 ᄯᅥ 호뎌 ᄒᆞ유르

무죠도 알 외오ᄲᅵ니 빈들울 가ᄃᆞ 밧비 보아지어라 혼지

왕이 울히여거 갈 으릐 경드에 ᄲᆞ이 ᅀᅭ혼 울됴라 호

르다시 독기룰 보아 왈 미ᄲᆞ을 드ᄂᆞ 그뎌 혈 싸ᄌᆞ더거

니와 되뎌 갓이 화ᄒᆞᄂᆞᆫ 거시오 쟝에 달며 신ᅀᅵ 더르디지

뜻 혈 거시오 뎨게 아 도뎌 갓을 더르드ᄂᆞᆫ 동기 잇ᄉᆞᆯ지

간을 웃지 약이라 ᄒᆞ오릿가 왕이 그졔야 톡기 말을 드

르니 이셰1)가 그러헐쯧ᄒᆞ미 웃지 쳐결2)ᄒᆞ리요 ᄒᆞ고 졔
　　　理勢　　　　　　　　　　　　處決　　　　　　　　諸

신3)과 의논ᄒᆞ니 졔신이 알외되 아모리 졔 말은 그러ᄒᆞ
臣

오ᄂᆞ 오쟝뉵부에 달닌 간을 닉고 드리고 단닌다는 말이

모도 다 짠말이요 간사헌 놈이 쥭기를 면ᄒᆞ려 ᄒᆞ옵고
　　　　　　　　　　　　　　　　　　免

무쇼4)로 알외오미니 빅를 가르고 밧비 보아지이다 ᄒᆞᆫ딕
誣訴

왕이 올히 여겨 갈오딕 경등5)에 말이 쏘흔 올토다 ᄒᆞ
　　　　　　　　　卿等

고 다시 톡기를 보아 왈 네 말을 드르니 그러헐 쯧 ᄒᆞ거

니와 딕져6) 간이라 ᄒᆞ는 거시 오쟝에 달녀시니 닉고 드리지
　　大抵

못헐 거시요 네게 아모리 간을 닉고 드리는 궁기 잇슬지

□ 현대역

간을 어찌 약이라 하오리까?” 왕이 그제야, “토끼 말을 들
으니 이치가 그러할듯하매 어찌 처결하리요?” 하고 모든
신하와 의논하니 제신이 아뢰되, “아무리 제 말은 그러하
오나 오장육부에 달린 간을 내고 들이고 다닌다는 말이
모두 다 거짓말이요 간사한 놈이 죽기를 면하려 하옵고
거짓으로 아뢰는 것이니 배를 가르고 바삐 보아지이다.” 한대,
왕이 옳게 여겨 가로되, “경들의 말이 또한 옳도다.” 하
고 다시 토끼를 보아 왈, “네 말을 들으니 그럴듯하거
니와 무릇 간이라 하는 것이 오장에 달렸으니 내고 들이
못할 것이요 네게 아무리 간을 내고 들이는 구멍 있을지

1) 이세(理勢): 이세. ①도리와 형세. ②자연의 운수.
2) 쳐결(處決): 처결. 결정하여 처분함.
3) 졔신(諸臣): 제신. 많은 신하.
4) 무쇼(誣訴): 무소. 없는 일을 꾸미어 소송을 제기함.
5) 경등(卿等): 경들. ‘경’은 임금이 이품 이상의 관원을 호칭하던 이인칭 대명사.
6) 딕져(大抵): 대저. 대체로 보아서. 무릇.

라도혹시도로벗코이젓슬자아지못ᄒ니비를갈

ᄂ보미가장만ᄂᄒ라흘주뛰혈스음에장병벼슬

ᄒᄂ소갈치엿ᄌ오되독기ᄃ들비믈ᄯ라간옥무ᄃ들

자쉬희보미라ᄂᄒ니가ᄒ거살독기가음에혜오되겨

소갈치날라뎐성원슈로화ᄒ라시ᄌ왈소셩이

일분이ᄂ살기ᄃ들도모흘ᄂ거시아ᄂ오화디왕에

뼝환의황ᄂ휴유시ᄆ즈지일시가밧브지아니ᄒ오

릿ᄅ ᄒᄆ자라ᄃ들도화보머셕지뎌왈네갈ᄃᄃ이가숫ᄉᆨ

검갓ᄅ묵아지가ᄐ관잡갓ᄃᄃ들그ᄭ지ᄭ뎐흐ᄅ졍셩

이유ᄂ바ᄃ인간에나왓ᄉ슬ᄻ에원힘으로나ᄃ들밧ᄂ

라도 혹시 도로 넛코 이젓슬지 아지 못ᄒᄂᆞ니 빈를 갈

ᄂᆞ보미 가장 단〃ᄒᆞ다 ᄒᆞ고 쥬져헐 즈음에 장녕¹⁾ 벼슬
掌令

ᄒᆞ는 소갈치 엿ᄌᆞ오되 톡기를 빈를 ᄊᆞ고 간 유무를
肝 有無

자셰히 보미 단〃ᄒᆞ니이다 ᄒᆞ거날 톡기 마음에 혜오듸²⁾ 져

소갈치 날과 젼싱 원슈로다 ᄒᆞ고 다시 쥬왈 소싱이
前生 怨讐 奏曰

일분이ᄂᆞ 살기를 도모³⁾ᄒᆞ옵ᄂᆞᆫ 거시 아니오라 ᄃᆡ왕에
圖謀

병환이 황〃⁴⁾ᄒᆞ옵시니 웃지 일시가 밧부지 아니ᄒᆞ오
遑遑

릿고 ᄒᆞ며 자라를 도라보며 ᄭᅮ지져 왈 네 잔등이가 솟ᄯᅮ

겡 갓고 목아지가 ᄃᆡ팍집 갓튼들 그다지 미련ᄒᆞ고 졍셩

이 옵ᄂᆞᆫ다 네 인간에 나왓슬 쩍에 쳔ᄒᆡᆼ⁵⁾으로 나를 만ᄂᆞ
天幸

□ 현대역

라도 혹시 도로 넣고 잊었을지 알지 못하니 배를 갈
라보는 것이 가장 확실하다." 하고 주저할 즈음에 장령 벼슬
하는 소갈치 여쭈오되, "토끼의 배를 따고 간 유무를
자세히 보는 것이 확실하옵니다." 하거늘 토끼 마음에 헤아리되, '저
소갈치가 나와 전생 원수로다.' 하고 다시 아뢰어 왈, "소생이
조금이라도 살기를 도모하옵는 것이 아니오라 대왕의
병환이 다급하옵시니 어찌 일시가 바쁘지 아니하오
리까?" 하며 자라를 돌아보며 꾸짖어 왈, "너의 잔등이가 솥뚜
껑 같고 모가지가 대팻집 같은들 그다지 미련하고 정성
이 없느냐? 네가 인간에 나왔을 때에 천행으로 나를 만났

1) 장녕(掌令): 장령. 사헌부에 속한 정사품 벼슬.
2) 혜오듸: 혜오대. 헤아리되. 생각하되.
3) 도모(圖謀): 앞으로 할 일에 대하여 수단과 방법을 꾀함.
4) 황〃(遑遑): 황황. 마음이 몹시 급하여 허둥지둥하는 모양.
5) 쳔ᄒᆡᆼ(天幸): 천행. 하늘이 준 큰 행운.

시니다왕씌병환 국즁호신무를 바든 저도 발호엿든들

너간을가지드더 왕슬 거술 그저이발은 넌이도 아니는

스슈증경기에 발뿐 자랑호니 지금진왕씌병환이즁

호신즁몸연히 본도 스신니 병환씌는 무익호르스즈부

제신즁씌사람 유는줄은 가히알니도다 진시황한

무제위엄으로도 우리간을 뜻어서산 무룹씌속

졀유시웃쳐잇다 호ㄹ다시싀뎌 좌슥도고면호뎌안즈니

왕왈너병이 변쌍어뮤호로여 달초신을씌지니

두두현힝으로도 신이와쳐이드기들 너에갑혼간을

사도조톡어뎌 환약을지뎌 병으면 나으리좌로기도

시니 딕왕에 병환 극즁1)ᄒ시믈 바른딕로 말ᄒ엿든들
　　　　　　極重

닉 간을 가지고 드러왓슬 거슬 그딕 이 말은 닉이도 아니ᄒ

고 슈궁 경기2)에 말만 자랑ᄒ니 지금 딕왕에 병환이 즁
　水宮　景槪

ᄒ신 즁 공연히 분로3)ᄒ시니 병환에ᄂ 무익ᄒ고 슈부
　　　　　　忿怒　　　　　　無益　　　　水府

제신4) 즁에 사람 읍ᄂ 쥴은 가히 알니로라 진시황 한
祭神　　　　　　　　　　　　　　　　　　秦始皇　漢

무제 위염으로도 우리 간을 못 어더셔 여산 무릉5)에 속
武帝　威嚴　　　　　　　　　　　　驪山　茂陵

결읍시 뭇쳐 잇다 ᄒ고 다시 ᄭ러 좌우로 고면6)ᄒ며 안즈니
　　　　　　　　　　　　　　　　顧眄

왕 왈 닉 병이 빅약이 무효ᄒ여 달포7) 신음ᄒ여 지닉

드니 천ᄒᆡᆼ으로 도인이 와셔 이르기를 너에 감촌 간을

아모조록 어더 환약을 지여 먹으면 나으리라 ᄒ기로

❏ 현대역

으니 대왕의 병환 극중하심을 바른대로 말하였던들
내가 간을 가지고 들어왔을 것을 그대 이 말은 꺼내지도 아니하
고 수궁 경개의 말만 자랑하니 지금 대왕의 병환이 중
하신 중 공연히 분노하시니 병환에는 무익하고 수부
제신 중에 인물이 없는 줄은 가히 알리로다. 진시황 한
무제 위엄으로도 우리 간을 못 얻어서 여산 무릉에 속
절없이 묻혀 있다."하고 다시 꿇어 좌우로 고면하며 앉으니
왕 왈, "내 병이 백약이 무효하여 달포 신음하여 지내
더니 천행으로 도인이 와서 이르기를 너의 감춘 간을
아무쪼록 얻어 환약을 지어 먹으면 나으리라 하기로

1) 극즁(極重): 극중. 병 증세가 아주 위태로움.
2) 경기(景槪): 경개. 경치(景致). 산이나 들, 바다 따위의 자연계의 아름다운 풍경.
3) 분로(忿怒): 분노. 분개하여 몹시 성을 냄.
4) 슈부(水府) 제신(諸臣): 수부제신. 바다 속 용궁의 모든 신하.
5) 여산무릉(驪山茂陵): 여산과 무릉. 각각 불로장생(不老長生)을 꿈꾸던 진시황의 무덤과 한무제의 무덤이 있는 곳을
　일컫는다. 사실과 일치하지는 않는다.
6) 고면(顧眄): 이쪽저쪽을 돌아본다는 뜻으로, 앞뒤를 재고 망설임을 이르는 말. 좌고우면(左顧右眄).
7) 달포: 한 달이 조금 넘는 기간.

주부자라돌니여보니여너들을졍셩으로자자보긔진졍

으로비러보화ᄒᆞ엿두자긔ᄭᆡ편ᄒᆞ여ᄡᆞᆯ을잘ᄯᅳ로

셧긔로그리갈을진시ᄯᅳ셰려ᄂᆞᆫ五ᄒᆞ라인셰부글힝ᄒᆞ

비화라인셰ᄇᆡᆼ셩되ᄆᆞᆯ허물지ᄡᆞᆯᆯ그지갈초화ᄃᆞᆫ갈을

갓라가뎌병을회춘ᄭᅦᄒᆞ면그지은혜ᄂᆞᆫ빅골룰ᄇᆡᄇᆡ이화

호ᄂᆞ쉬로ᄒᆞᆫ ᄯᅢ드긔ᄃᆡ독긔를봉ᄒᆞ여도ᄒᆞᆫ편이화ᄒᆞ니

독긔긔픅디왈산즁조ᄅᆞ싸현믈이외람히지왕셰쳑

온을임소와봉작가지로슉구블슌황문ᄒᆞ온지화

지왕셰은혜들ᄲᅪᆫ지일너ᄂᆞᆫ갈소을거시니형건자

라화흔가지도인간셰나가와갑초화ᄃᆞᆫ갈을ᄯᅥᆺ비가뎌

쥬부 자라를 닉여보닉여 너를 졍셩으로 차자보고 진졍
眞正
으로 비러보라 ᄒ엿드니 자릭 미련ᄒ여 말을 잘못ᄒ
엿기로 그듸 간을 진시¹⁾ 못 어더오문 ᄯᅩᄒ 과인에 불힝ᄒ
趁時
미라 과인에 망녕되믈 허물치 말고 그듸 감초와 둔 간을
妄靈
갓다가 닉 병을 회츈케 ᄒ면 그듸 은혜는 빅골난망²⁾이라
回春 白骨難忘
ᄒ고 위로ᄒ며 드듸여 톡기를 봉ᄒ여 토한림³⁾이라 ᄒ니
封 兎翰林
톡기 피셕⁴⁾ 듸왈 산즁 조고마헌 몸이 외람⁵⁾히 듸왕에 후
避席 對曰 猥濫 厚
은을 입ᄉ와 봉작⁶⁾가지 ᄒ오니 불승황공⁷⁾ᄒ온지라
恩 封爵 不勝惶恐
듸왕에 은혜를 만분지일니ᄂ 갑ᄉ올 거시니 쳥컨듸 자
라와 ᄒ가지로 인간에 나가와 감초와둔 간을 밧비 가져

❏ 현대역

주부 자라를 내어보내어 너를 정성으로 찾아보고 진정
으로 빌어보라 하였더니 자라가 미련하여 말을 잘못하
엿기로 그대의 간을 진작 못 얻어 옴은 또한 과인의 불행함
이라. 과인의 망령됨을 허물치 말고 그대 감추어 둔 간을
갖다가 내 병을 회춘케 하면 그대 은혜는 백골난망이라."
하고 위로하며 드디어 토끼를 봉하여 토한림이라 하니
토끼가 자리에서 일어나며 왈, "산중 조그마한 몸이 외람히 대왕의 후
은을 입사와 봉작까지 하오니 너무 황공하온지라
대왕의 은혜를 만분지일이라도 갚사올 것이니 청컨대 자
라와 함께 인간에 나가와 감추어둔 간을 바삐 가져

1) 진시(趁時): 진작.
2) 빅골난망(白骨難忘): 백골난망. 남에게 큰 은혜를 입은 고마움을 죽어 백골이 되어도 잊을 수 없음을 이르는 말.
3) 토한림(兎翰林): 한림학사에 봉해진 토끼. 한림학사(翰林學士). 중국 당나라 때에, 한림원에 속하여 조칙의 기초를
 맡아보던 벼슬.
4) 피셕(避席): 피석. 공경의 뜻을 나타내기 위하여 웃어른을 모시던 자리에서 일어남.
5) 외람(猥濫): 분수에 넘치는 일을 하여 죄송함.
6) 봉작(封爵): 제후로 봉하고 관직과 작위를 줌.
7) 불승황공(不勝惶恐): 황공함을 견딜 수 없음.

소화이라 슝왕이 지희왈 도름은 후의 토여 간을 벗비

가져라 가닉뼝을 회춘 후면 즁샹 아니라 슈근즁에

놉흔 뼈슬을 후이 되라 빤 복탁 후시니 독가왈 빤일

간을 진어 후 유여 환 후 쾌자 후유시면 소셩에 복이오

소의라 왕이 사왈 몸은 나에 운인 이로가 라 일에 무레 함

라 자라 에 무 졍 후 놀 비 안 희 왈 지 빨 누 후 로 죽 시 지 션

울 비 쉘 후 에 토 한 딕 을 지 졈 혈 셔 디 사 간 쪄 슬 후 는

자가사리 쥬왈 둑기 인 간에 나 가 갓 을 아니 가져 오른 잣 빵

올 뜻 호 노 디 로 룸 은 슈 궁 에 쩌 무 르 자 라 빤 보 디 여 간

울 가 져 오 개 쩟 당 호 여 이 자 후 거 밧 둑 기 니 심 에 자 가 사

오리이다 용왕이 듸희 왈 토공은 후의로써 간을 밧비
　　　　　　大喜　　　　　　　厚意
가져다가 늬 병을 회츈ᄒᆞ면 즁상¹⁾쑨 아니라 슈궁 즁에
　　　　　　　　　　　　重賞
놉흔 벼슬을 ᄒᆡ이리라 만번 부탁ᄒᆞ시니 톡기 왈 만일
간을 진어ᄒᆞ옵셔 환후 쾌차ᄒᆞ옵시면 소싱에 복이로
소이다 왕이 사왈 공은 나에 은인이로다 과인에 무례함
　　　　　　　　　　　　　　　　　無禮
과 자라에 무졍ᄒᆞᄆᆞᆯ 미안히 알지 말느 ᄒᆞ고 즉시 듸연
　　　　　　　　　　　　　　　　　　大宴
을 ᄇᆡ셜²⁾ᄒᆞ여 토한림을 듸졉헐ᄉᆡ 듸사간³⁾ 벼슬ᄒᆞ는
　　排設　　　　　　　　　　大司諫
자가사리 쥬왈 톡기 인간에 나가 간을 아니 가져오고 잣박ᄒᆞ
올⁴⁾ ᄯᅳᆺᄒᆞ오니 토공은 슈궁에 머무르고 자라만 보늬여 간
을 가져오미 맛당ᄒᆞ여이다 ᄒᆞ거날 톡기 늬심에 자가사

❑ 현대역

오리이다." 용왕이 대희 왈, "토공은 후의로써 간을 바삐
가져다가 내 병을 회춘하면 후한 상뿐 아니라 수궁 중에
높은 벼슬을 시키리라." 만번 부탁하시니 토끼 왈, "만일
간을 진어하옵셔 환후 쾌차하옵시면 소생의 복이로
소이다." 왕이 사례하여 왈, "공은 나의 은인이로다. 과인의 무례함
과 자라의 무정함을 미안히 알지 말라." 하고 즉시 대연
을 베풀어 토한림을 대접하니, 대사간 벼슬하는
자가사리가 아뢰어 왈, "토끼가 인간에 나가 간을 아니 가져오고 거절하
올 듯하오니 토공은 수궁에 머무르고 자라만 보내어 간
을 가져옴이 마땅하옵니다." 하거늘 토끼 내심에 자가사

1) 즁상(重賞): 중상. 상을 후하게 줌. 또는 그 상
2) ᄇᆡ셜(排設): 배설. 연회나 의식(儀式)에 쓰는 물건을 차려 놓음. 진설(陳設).
3) 듸사간(大司諫): 대사간. 조선시대 간쟁과 논박을 맡았던 사간원(司諫院)의 으뜸벼슬.
4) 잣박: 자빡. 결정적인 거절.

더는 소리 유는 중으로 노코시 버호드ㄴ 농왕이지도

왈 심의증 천일에 대부 상 잡담을호는라호ㄹ좌

구들 병호여 금부에 나수를좌호니국기죵실도

여갈 오회놀기도못숨거ㅣ와 어쳐셰샹에나가와간

슬가져오회이라호고 즉왈 져왕에 위금호오신 병환

아오의지아니호여 목젼에 견양 지를 노 올씃호유ㄹ연

나희왕이동헌샹촌이오 불로노도노두른그며기룰호여

임으로황갓토들호여쓰ㄹ다도 더러지기가려오니

밧비나가궁피가져오회이다왕 왈도로에빨을드드니

리를 소리 읍는 총으로 노코 시버 ᄒ드니 용왕이 ᄃ로

왈 임의 증헌 일에 네 무삼 잡담을 ᄒ는다 ᄒ고 좌
　　　定　　　　　　　　雜談

우를 명ᄒ여 금부1)에 나슈2)ᄒ라 ᄒ니 톡기 종일토
　　　　　禁府　　拿囚

록 ᄃ취3)ᄒ여 즐기며 안마음에 조호믈 이긔지 못ᄒ
　　大醉

여 갈오ᄃ 놀기도 좃ᄉᆸ거니와 어셔 세상에 나가와 간

을 가져오리이다 ᄒ고 ᄯᅩ 쥬 왈 ᄃ왕에 위급ᄒ오신 병환

이 오릭지 아니ᄒ여 목젼4)에 견양ᄃ5)를 노올 ᄯᅳᆺᄒᄋᆸ고 염
　　　　　　　　　目前　　　臺

나ᄃ왕이 동셩 삼촌이요 불노초로 두루ᄆᆡ기를 ᄒ여
　　同姓　三寸

입고 우황 감토를 ᄒ여 쓰고라도 ᄰᅥ러지기ᄀ 가려오니6)

밧비 나가 급피 가져오리이다 왕 왈 토공에 말을 드르니

❑ 현대역

리를 소리 없는 총으로 쏘고 싶어 하더니 용왕이 대로
왈, "이미 정한 일에 네 무슨 잡담을 하느냐?" 하고 좌
우를 명하여 금부에 잡아들이라 하니 토끼 종일토
록 대취하여 즐기며 속마음에 좋음을 이기지 못하
여 가로되, "놀기도 좋삽거니와 어서 세상에 나가와 간
을 가져오겠습니다." 하고 또 아뢰어 왈, "대왕의 위급하오신 병환
이 오래지 아니하여 목전에 겨냥대를 놓을 듯하옵고 염
라대왕이 동성 삼촌이요 불로초로 두루마기를 하여
입고 우황 감투를 하여 쓰고라도 떨어지기가 어려우니
바쁘게 나가 급히 가져오겠습니다." 왕 왈, "토공의 말을 들으니

1) 금부(禁府): 조선시대에 임금의 명에 의해 죄인을 다스리는 일을 맡아 보는 관청.
2) 나슈(拿囚): 나수. 죄인을 잡아들여 가둠.
3) ᄃ취(大醉): 대취. 술에 몹시 취함. 만취.
4) 목젼(目前): 목전. 눈앞. 당장.
5) 견양ᄃ: 겨냥대. 실물에 겨누어 치수나 양식을 정하는 데 쓰는 막대기.
6) 가려오니: 문맥상, '어려오니'를 잘못 쓴 듯하다.
　　※ 임의 → 이미

라인에 병이 나흘 뜻시 범그디 부틱 소긔히 가져 노와 흐르 파

션 국슐을 바드 째 월뼈 스스로 거동의 을 할 히리 왕이 졔신

을 싸더는 십여먁게 나와 져 놀흘 빅뼌이노 왕 부됴흘 병 익

흐면 다시 뭇불 가시 브그도가 둑기 져 왕은 병 환증

심녀 바드 실 안 갸이 환궁흘 유소 히흐고 즉시 이 뼐

흐디 라 왕은 환궁흘 흐고 둑기는 자타 와 흐가지도 빠경

참파 들 슌식 갠에 나오니 잇 썬 둑기 인 갠에 나와 박는흐

리질 김을 웃지다 줌 낭흘 리 요 둑기 가 다시 셩긱로 되자

가사 뎌 타 흐 노 눅는 빵으 흘 흐고 빠쳐 울 소 삼 즉 혈 소

과인에 병이 나흘 쏫시부니 부듸〃〃 속히 가져오라 호고 파
寡人 罷
연곡1)을 부르며 일변으로 거동 위의2)를 찰히고 왕이 졔신
宴曲 一邊 擧動 威儀
을 다리고 십니 박게 나와 젼송호고 빅번이ᄂ 당부 왈 명일
 餞送
니로 토공이 드러오면 니 얼골 다시 보련이와 그러치 아니
호면 다시 못 볼가 시부도다 톡기 딕왈 딕왕은 병환 즁
심녀 마르시고 안강3)이 환궁호옵소셔 호고 즉시 이별
心慮 安康 還宮
호니라 왕은 환궁호고 톡기ᄂ 자라와 흔가지로 만경
창파를 슌식간에 나오니 잇씩 톡기 인간에 나와 낙〃호
고 질기믈 웃지 다 층냥호리요 톡기 다시 싱각호딕 자
가사리라 흐는 놈 눈망울호고 마셔울ᄉ 쌈쪽헐ᄉ

❏ 현대역

과인의 병이 나을 듯싶으니 부디부디 속히 가져오라." 하고 파
연곡을 부르며 일변으로 거둥 위의를 차리고 왕이 제신
을 데리고 십리 밖에 나와 전송하고 백번이나 당부 왈, "명일
내로 토공이 들어오면 내 얼굴 다시 보려니와 그렇지 아니
하면 다시 못 볼까 싶도다." 토끼 대답하여 왈, "대왕은 병환 중
심려 마시고 안강히 환궁하옵소서." 하고 즉시 이별
하니라. 왕은 환궁하고 토끼는 자라와 함께 만경
창파를 순식간에 나오니 이때 토끼가 인간에 나와 넉넉하
고 즐거움을 어찌 다 측량하리요. 토끼가 다시 생각하되, '자
가사리라 하는 놈 눈망울하고 매섭구나, 끔찍하구나.

1) 파연곡(罷宴曲): 잔치나 연회를 끝낼 때 부르는 노래.
2) 거동 위의(擧動威儀): 거동, 즉 임금이 나들이하는 위엄 있고 엄숙한 차림새.
3) 안강(安康): 편안하고 건강함.

쟝영벼슬ᄒᆞᄂᆞᆫ 소갈치놈 셩각ᄅᆞᆺᄒᆞ면 쌈 죽철사

ᄒᆞ근두높이낼을 뿔도희히고져ᄒᆞ드니 셩각을

ᄒᆞ편 몸에셔러가칠ᄂᆞᆯ때러녓치 슝울ᄒᆞᆫ가 이제 또

셩각ᄒᆞ니 이왕도더보에겸패가올도다 지ᄂᆞᆫ 졍월

씨패들드러북몸이등노구안에앉은 초잔드ᄂᆞᆷ

떠긔씨섭되둑거리들셔입고소곳괄츄뿔달믄옷

돌회파ᄅᆞ드니그뿔이올도다집안더뎐니뿔을을

스헌줄도앝타드니가슈궁이드러가쥬궁을뻔

ᄒᆞᆯ줄웃지않니노무관팟사ᄂᆞᆫ노산 허헌의아니도

다ᄅᆞ니자라왈ᄂᆞᆷ은웬뿔을쪄러ᄒᆞ자쥬엌

장영[1] 벼슬ᄒᆞ는 소갈치 놈 싱각곳[2] ᄒᆞ면 ᄭᆞᆷ즉헐ᄉ
掌令
ᄒᆞ고 두 놈이 날을 별로히 히코져 ᄒᆞ드니 싱각을
害
ᄒᆞ면 몸에 셔리가 치고 머리ᄭᆞᆺ치 슉글ᄒᆞᆫ다[3] 이제로
싱각ᄒᆞ니 이왕 토녀모에 졈괘가 올토다 지는 정월
兎女母 占卦
에 괘를 드러보니 몸이 퉁노구[4] 안에 안고 초장[5] 두루
草葬
미기에 셥피[6] 등거리를 껴 입고 소곰 단츄를 달고 호ᄉ
ᄒᆞ리라 ᄒᆞ드니 그 말이 올토다 집안 녀편늬 말을 소
ᄉ[7]헌 쥴로 알아드니 늬가 슈궁에 드러가 죽을 번
事
할 쥴 읏지 알니뇨 무당[8] 판사[9]도 노상[10] 허언[11]이 아니로
巫堂 虛言
다 ᄒᆞ니 자라 왈 토공은 웬 말을 져리 혼자 즁얼

□ 현대역

장령 벼슬하는 소갈치 놈 생각만 하면 끔찍하구나.'
하고, '두 놈이 나를 특히 해코자 하더니 생각을
하면 몸에 서리가 치고 머리끝이 곤두선다. 이제
생각하니 전에 토녀모의 점괘가 옳도다. 지난 정월
에 괘를 들어보니 몸이 작은 솥 안에 앉고 초장 두루
마기에 서피 등거리를 껴입고 소금 단추를 달고 호사
하리라 하더니 그 말이 옳도다. 집안 여편네 말을 사
소한 줄로 알았더니 내가 수궁에 들어가 죽을 뻔
할 줄 어찌 알리요? 무당 판수도 늘 허언이 아니로
다.' 하니 자라 왈, "토공은 웬 말을 저리 혼자 중얼

1) 장영(掌令): 장령. 사헌부에 속한 정사품 벼슬.
2) 싱각곳: 생각만. '곳'은 단독 한정의 뜻을 더하는 조사.
3) 슉글ᄒᆞᆫ다: 숫글하다. 곤두선다. 주로 '숫글다'로 쓰였다.
4) 퉁노구: 놋쇠로 만든 작은 솥.
5) 초장(草葬): 시체를 짚으로 싸서 임시로 매장함. 여기서는 '시체를 싸는 짚'을 뜻한다.
6) 셥피: 서피. 돈피. 또는 쥐의 가죽.
7) 소ᄉ(小事): 소사. 대수롭지 않은 작은 일.
8) 무당(巫堂): 귀신을 섬겨 굿을 하고 길흉화복을 점치는 일에 종사하는 여자.
9) 판사: 판수. 점치는 일을 직업으로 삼는 맹인. 또는 남자 무당.
10) 노상: 한 모양으로 늘.
11) 허언(虛言): 실속이 없는 빈 말. 거짓말.

거리는노어셔 간이는차자가지군드려가즌드려독기소

왈갈은벽겨수웃한곳에갯초엿시니이께가보면

일현대와오셔이일긔더우니간이빠일슬허지근유

시면웃진근리오그리조지사노나도왕에구지근를밧

근임의허락현일이떠나는빗소으도다시왕을뜻보

올거시구그리는힝보드를자로흔여슈궁에도라가이

현우로회보노화자리둑기쎄빨을듯근가슴이

덜념근여되당흔되오셔이일긔아보러더우고

되시리쓰흐별빠간을슬게갓초와쓰라그더는빨일

간이슬허시면 그리는즁으노사노임의지도흔더니와

74

거리느뇨 어셔 간이느 차자 가지고 드러가즈 ᄒ니 톡기 소
笑

왈 간은 벽겨슈 유벽1)흔 곳에 감초왓시니 이제 가 보면
曰　　　碧溪水　幽僻

알연니와 요시이 일긔 더우니 간이 만일 슬허지고2) 읍
日氣

시면 웃지ᄒ리요 그듸도 듸사뇨 나도 왕에 후듸를 밧
厚待

고 임의 허락헌 일이믹 나는 뷘소으로 다시 왕을 못 보

올 거시니 그듸는 힝보를 자로3) ᄒ여 슈궁에 도라가 이

연유로 회보ᄒ라 자릭 톡기에 말을 듯고 가슴이
回報

덜녕〃〃ᄒ여 듸답ᄒ되 요시이 일긔 아모리 더우느 그

듸 쇠 만흐니 셜마 간을 슬게 감초와쓰랴 그러느 만일

간이 슬허시면 그듸는 죽으느 사느 임의듸로 ᄒ려니와

❑ 현대역

거리느뇨? 어서 간이나 찾아 가지고 들어가자." 하니 토끼 웃고
왈, "간은 벽계수 유벽한 곳에 감추었으니 이제 가 보면
알려니와 요사이 일기 더우니 간이 만일 썩고 없
으면 어찌하리요? 그대도 큰일이요 나도 왕의 후대를 받
고 이미 허락한 일이매 나는 빈손으로 다시 왕을 못 보
올 것이니 그대는 행보를 자주 하여 수궁에 돌아가 이
연유로 보고하라." 자라가 토끼의 말을 듣고 가슴이
덜렁덜렁하여 대답하되, "요사이 일기 아무리 더우나 그
대 꾀 많으니 설마 간을 상하게 감추었으랴? 그러나 만일
간이 상했으면 그대는 죽으나 사나 마음대로 하려니와

1) 유벽(幽僻): 깊숙하고 궁벽함. 한적하고 구석짐.
2) 슬허지고: 스러지고. 습기로 물러서 썩거나 부패되어 상함.
3) 자로: '자주'의 옛말.
※ 뷘소 → 뷘손

나는 긴뚝이 드구동 강에 놀거시니 도듕은 나들 위호여

갓이 가술로유 셤도 낫은 삿치라드드려 갓면 우터져

울 자호여 긴뚝을음금치락 유히 나아가 보타호 자리힘

왕이 병을 구호라시니 유히 나아가 보타호 자리힘

든 발을 자로놀더 버지샌을 베흘니르 이른 쌀이

어셔 가더 보소셔 호거눌 톡기 허스흘 하날 거무독

희샤 제호니 자리 혜오저 독기스구궁 구경을 조회호고

나왓따 샤례호는가호 엿쓰니 도독 기자라다려 왈을 이눔

아세젼헌데 놈왕이 뎌둔 박혼 혜신이라 그즁에 나

셤근 뎡난 혈손 모눈 방으로 뒝로 란자 가사리르 놈사

나는 긴 목이 두 동강에 날 거시니 토공은 나를 위ᄒᆞ여
兎公
간이 다 슬고 읍셔도 남은 ᄭᅳᆺ치라도 드려가면 우리 ᄃᆡ
왕이 병을 구하기시니 급히 나아가 보라 ᄒᆞ고 자ᄅᆡ 힘
을 다ᄒᆞ여 긴 목을 움치락 움친 목을 ᄲᅢ이락 ᄶᅡ
른 발을 자로 놀녀 비지ᄯᅡᆷ을 베흘니고 이른 말이
어셔 가셔 보소셔 ᄒᆞ거날 톡기 허허 웃고 하날게 무슈
히 사례ᄒᆞ니 자ᄅᆡ 혜오ᄃᆡ 톡기 슈궁 구경을 조히1) ᄒᆞ고
謝禮
나왓따 사례ᄒᆞᄂᆞᆫ가 ᄒᆞ엿드니 톡기 자라다려 왈 이놈
아 미련헌 네 용왕이며 둔박2)ᄒᆞᆫ 졔신이라 그즁에 마
鈍朴 諸臣
셥고 밍낭3)헐손 고 눈망울 쏭고한 자가사리 고놈 사
孟浪

□ 현대역

나는 긴 목이 두 동강이 날 것이니 토공은 나를 위하여
간이 다 상하고 없어도 남은 끝이라도 들여가면 우리 대
왕이 병을 구하겠으니 급히 나아가 보라." 하고 자라가 힘
을 다하여 긴 목을 움치락 움친 목을 빼락 짧
은 발을 자주 놀려 비지땀을 삐질삐질 흘리고 이르는 말이,
"어서 가서 보소서." 하거늘 토끼가 허허 웃고 하늘에 무수
히 사례하니 자라 생각하되, '토끼가 수궁 구경을 잘 하고
나왔다 사례하는가?' 하였더니 토끼 자라더러 왈, "이놈
아, 미련한 네 용왕이며 어리석은 제신이라. 그중에 매
섭고 맹랑한 것은 고 눈망울 동그란 자가사리 고놈 사

1) 조히: 좋이. 마음에 들게. '됴히>죠히>조히(좋이)'로 변천하였다.
2) 둔박(鈍朴): 좀 어리석은 듯한 데가 있으나 순박하다.
3) 밍낭(孟浪): 맹랑. 하는 짓이 만만히 볼 수 없을 만큼 똘똘하고 깜찍함.

작 바르로 발족호 성각못호면들 꿀어셔새아나고

졍신이산란 호나의족흔에상을다시불출니지삿

호엿시의요가소픔므스줌듯나소슬인즁모도드가

오쟝녹부데깔인간술임의로즐줄업혈손가며들

왕인들고리호는냐비왕에병들란니들기낫고

아누밧기즁고살기다계팔저타나도데거속아옹즁

키신이될뻔호기고도니쉬치타네조리쌔쳔독구기모쎄수

궁에드려가혜메왕라도비쥬들호엿시니그덩우읏

다호떠그써니압히써현도갓다낫는시떠들보누옹

작바르고1) 발측흔 싱각곳 흐면 등골에셔 쌈이 나고

정신이 산란흐다 이 조흔 셰상을 다시 볼 쥴 웃지 쯧

흐엿시리요 가소롭고 우습도다 요술인 쥴 모로든가

오장뉵부에 달인 간을 임의로 츌입헐손가 넨들

오장에 달인 간을 늬고 드리고 헐소냐 너에 용열2)헌 용
　　　　　　　　　　　　　　　　　　　　　庸劣

왕인들 그리흐는냐 네 왕에 병 들고 안니 들기 낫고

아니 낫기 죽고 살기 다 졔 팔지3)라 나도 네게 속아 용궁
　　　　　　　　　　　八字

귀신이 될 번흐기 그도 늬 쉬라 늬 조고마헌 톡기로셔 슈

궁에 드러가셰 네 왕과 동비쥬4)를 흐엿시니 그 더욱 웃
　　　　　　　　　　　同杯酒

더흐며 그쩌 늬 압히셔 쳔도 갓다 놋튼 시녀를 보니 용

□　현대역

박스럽고 발칙한 생각만 하면 등골에서 땀이 나고
정신이 산란하다. 이 좋은 세상을 다시 볼 줄 어찌 뜻
하였으리요? 가소롭고 우습도다. 요술인 줄 모르던가,
오장육부에 달린 간을 임의로 출입할쏜가? 낸들
오장에 달린 간을 내고 들이고 할쏘냐? 너의 용렬한 용
왕인들 그리하겠느냐? 네 왕의 병이 들고 아니 들기, 낫고
아니 낫기, 죽고 살기가 다 제 팔자라. 나도 네게 속아 용궁
귀신이 될 뻔한 것이 그도 내 운수라. 내가 조그마한 토끼로서 수
궁에 들어가서 네 왕과 동배주를 하였으니 그 더욱 어
떠하며 그때 내 앞에서 천도 갖다 놓던 시녀를 보니 용

1) 사작바르고: 사박스럽고. 성질이 보기에 독살스럽고 야멸친 데가 있고.
2) 용열(庸劣): 용렬. 사람이 변변하지 못하고 졸렬함.
3) 팔즈(八字): 팔자. 사람의 한평생의 운수.
4) 동비쥬(同杯酒): 동배주. 하나의 술잔으로 같이 마시는 술이라는 뜻으로, 신랑과 신부가 함께 마시는 술을 이르는
　말. 그런데 여기서는 단순히 '하나의 술잔으로 같이 마시는 술'을 뜻한다.

모가장경묘호여맛지상변칠월에죽으으되방쥐에

얼굴롤따깟거날힝여환성호되용녀가되엿는가호르자

세히보ㄱ아니로되ㄴ이ㄴ에햇ㅏ빡들기로냥쳐울즘호여

두르시브긔희올왕에긔석마자가사되ㄴ지돌보ㄴ니명이위

티호기로그현슉헌용더돌을ㅣ명결변도못ㅎㅇ르그혀

나왓시ㄴ그편일로잇시쌔ㅏ도ㅎ미듬에안쳐빳경챵파돌국

경호그정안두왕ㄴㅎ며쳬계샹에나오기로져겨니팔ㅈ라ㅃ

돌지ㅈ정어웃산최키좌크ㄴ다제명이어날메왕

은ㄴ간올며ㄹ조회쌀스나ㄴㅇ지ㅎ여비명에죽으되

나보되거거니룜ㄹ져ㄹ여ㅃ가지도달ㄴ들ㄴ웃지ㅁ

80

모 가장 정묘ᄒᆞ여 맛치 상년1) 칠월에 죽은 우리 망쳐2)에
　　　精妙　　　　　上年　　　　　　　　　亡妻
얼골과 갓거날 힝혀 환싱ᄒᆞ여 용녀가 되엿는가 ᄒᆞ고 자
　　　　　　　　　龍女
세히 보니 아니로되 늬 눈에 함쌕 들기로 냥쳡3)을 증ᄒᆞ여
　　　　　　　　　　　　　　　良妾　　定
두고 시부되 용왕에 긔싴과 자가사리 눈치를 보니 늬 명이 위
　　　　　　氣色
틱ᄒᆞ기로 그 현슉헌 용녀들을 일명 결연4)도 못 ᄒᆞ고 그져
　　　　　賢淑　　　　　　一名　結緣
나왓시ᄂᆞ 그런 일도 잇시며 ᄯᅩᄒᆞᆫ 네 등에 안져 만경창파를 구
경ᄒᆞ고 평안니 왕늬ᄒᆞ며 셰계상5)에 나오기도 딕져 늬 팔즈라 만
　　　　　　　　　　世界上　　　　大抵　　　　　萬
물지중6)에 유인최귀7)라 크ᄂᆞ 져그ᄂᆞ 다 제 명이어날 네 왕
物之衆　　惟人最貴　　　　　　　　　　命
은 늬 간을 먹고 조히 살고 나는 읏지ᄒᆞ여 비명에 죽으랴
　　　　　　　　　　　　　　　非命
아모리 제게 니롭고져 ᄒᆞ여 만 가지로 달닌들 늬 읏지 무

□ 현대역

모 가장 정묘하여 마치 작년 칠월에 죽은 우리 망처의
얼굴과 같거늘 행여 환생하여 용녀가 되었는가 하고 자
세히 보니 아니로되 내 눈에 함빡 들기로 양첩을 정하여
두고 싶되 용왕의 기색과 자가사리 눈치를 보니 내 명이 위
태하기로 그 현숙한 용녀들을 한 명 결연도 못 하고 그저
나왔으나 그런 일도 있으며 또한 네 등에 앉아 만경창파를
구경하고 평안히 왕래하며 세상에 나오기도 무릇 내 팔자라. 만
물지중에 유인최귀라 크나 작으나 다 제 명이거늘 네 왕
은 내 간을 먹고 잘 살고 나는 어찌하여 비명에 죽으랴?
아무리 자기에게 이롭고자 하여 만 가지로 달랜들 내 어찌 무

1) 상년(上年): 지난해.
2) 망쳐(亡妻): 망처. 죽은 아내.
3) 냥쳡(良妾): 양첩. 양민(良民) 출신의 첩.
4) 결연(結緣): 인연을 맺음. 또는 그런 관계.
5) 셰계상(世界上): 세계상. 세계 위. 육지 세계 위.
6) 만물지중(萬物之衆): 온갖 것.
7) 유인최귀(惟人最貴): 만물 중에 오직 인간만이 가장 귀한 존재.

지혼의 왕씌 언씌 빠지러보고 그런일은 읻이 크며 가노

오근시부가명 산 읍지불이어돔 더놈흐르 발되축

에셔오령소틱 정간ᄉ 나는 숑장에 아ᄂ를 숑왕을

부흘사악을ᄢ여도즁으몐이와 나는 셩환ᄅᄃ흐엇

섭니게사례흐도타 용궁을ᄒ뻔 구경고 져흐든차

에미덕ᄉᄃ호사ᄃᆯ구진히흐엿시ᄂ 그도더흐거

니와가히유시럽ᄂ라 네용왕에 젼갈이ᄂ호여라

앗가시이에 환흐ᄀᄉ더흐신잇가 나는숙도에무사ᅙ

ᅡ왓신ᄂ 간을 뜻보니ᄂ 뎡 라깃지못ᄒ 되가 남아

하려불산붕이라흐엿ᄉᄂ니 쏙ᄒ 차에ᄂ 다시

지훈 네 왕에 쇠에 쌔지리요 그런 일은 입이 크면 가로
웃고 시부다 명산 용지불1)이 어롱더롱ᄒ고 발뒤츅
에서 요령2) 소리 징강 〃 〃 나는 송장에 아들 용왕을
　　　　鐃鈴
불사약을 먹여도 죽으련이와 나는 싱환고토3)ᄒ엿
不死藥　　　　　　　　　　　生還故土
시니 네게 사례ᄒ로라 용궁을 ᄒ번 구경코져 ᄒ든 차
에 네 덕으로 호사를 극진히 ᄒ엿시니 그도 그러ᄒ거
　　　　　　豪奢
니와 가히읍시 셥 〃 ᄒ다 네 용왕에 젼갈4)이ᄂ ᄒ여라
　　　　　　　　　　　　　傳喝
앗가 시이에 환후 읏더ᄒ신잇가 나는 슈로에 무사히
나왓시ᄂ 간을 못 보ᄂ이오니 정과 갓지 못ᄒ외다 남아
　　　　　　　　　　　　　　　　　　　男兒
하쳐불상봉5)이라 ᄒ엿스오니 혹 후차에ᄂ 다시
何處不相逢　　　　　　　　　後次

□ 현대역

지한 네 왕의 꾀에 빠지리요? 그런 일은 입이 크면 가로
웃고 싶다. 명산 용지불이 얼룽덜룽하고 발뒤축
에서 요령 소리 쟁강쟁강 나는 송장에 아들 용왕을
불사약을 먹여도 죽으려니와 나는 생환고토하였
으니 네게 사례하노라. 용궁을 한번 구경코자 하던 차
에 네 덕으로 호사를 극진히 하였으니 그도 그러하거
니와 가없이 섭섭하다. 네 용왕에게 전갈이나 하여라.
그 사이에 환후 어떠하십니까? 나는 수로에서 무사히
나왔으나 간을 못 보내오니 정과 같지 못하외다. 남아
하처불상봉이라 하였사오니 혹 후차에나 다시

1) 용지불: 용지에 붙인 불. '용지'는 솜이나 헝겊을 나무에 감아 기름을 묻혀 초 대신 불을 켜는 물건.
2) 요령(鐃鈴): 불가에서 법요를 행할 때 흔드는 기구.
3) 싱환고토(生還故土): 생환고토. 살아서 고향 땅으로 돌아가거나 돌아옴.
4) 젼갈(傳喝): 전갈. 사람을 시켜서 남의 안부를 묻거나 전함.
5) 남아하처불상봉(男兒何處不相逢): 남아하처불상봉. 사내는 어디에선가 반드시 또 만나게 됨을 이르는 말.

상봄혈가ᄒᆞᄂᆞ이라편지ᄂᆞᄒᆞ고시브ᄂᆞ노ᄌᆞᆼ에셔지

필이유ᄉᆞ국젼으도젼ᄒᆞ오ᄂᆞᆫ씰ᄒᆞ네ᄂᆞᆫ그러ᄂᆞᆫᄊᆞ슬

셩신도먹지빨ᄂᆞᆫᄒᆞ여ᄐᆞ네왕이ᄉᆞᆯ데ᄲᅡ고불죽ᄒᆞ기

로그런의ᄉᆞ룰ᄂᆞ멋거기와ᄲᅡᆯ일약기가낫라갓ᄂᆞᆫ

둘ᄂᆡ웃지ᄉᆞ라ᄂᆞᆫ환긔본도ᄒᆞ긔불ᄒᆞᆼ현일도지

ᄂᆡ역지그거시엇일ᄂᆞ슄이던가셩시뎐가ᄒᆞᆯᄋᆡ더

ᄉᆡᆼ려져리됫ᄯᆡ에누어ᄀᆞᆯᄯᆡ불히ᄂᆞᆯ씀굿ᄂᆞᆫᄒᆞ

ᄃᆞᆯ낼눈ᄂᆞ귀ᄃᆞᆯ빨쏙ᄂᆞ두ᄀᆞᆫᄉᆞᆯ직ᄀᆞᆫ고ᄃᆞᆼ이

ᄃᆞᆯᄉᆞᆯ녹ᄂᆞ지민ᄃᆞᄃᆞᆯ싸ᄆᆞᆨᄀᆞᆫᄉᆞ더ᄃᆞᆯ둑ᄂᆞᆫ치ᄯᆡ

앙발울강ᄃᆞᆼᄂᆞᄃᆡ발울허뉘ᄂᆞ잔방긔ᄃᆞᆯ둑ᄂᆞᆫ

상봉헐가 ㅎㄴ이다 편지ㄴ ㅎ고 시부ㄴ 노즁1)에셔 지
　　　　　　　　　　　　　　　　　　　路中
필이 읍셔 구젼으로 젼ㅎ오ㄴ 일후에는 그런 쯧슬
　　　　　　　　　　　　日後
싱심도2) 먹지 말ㄴ ㅎ여라 네 왕이 쇠 만코 불측3)ㅎ기
生心　　　　　　　　　　　　　　　　不測
로 그런 의사를 늬엿거니와 만일 약기가 날과 갓든
들 늬 웃지 사라ㄴ 환귀본토4)ㅎ리요 흉헌 일도 지
　　　　　　　　還歸本土
늬엿지 그거시 어언 일고 쑴이런가 싱시런가 ㅎ고 이리
쒸고 져리 쒸며 잔듸에 누어 굴며 불히를 쫑긋〃〃 혀
를 날늠〃〃 귀를 발쏙〃〃 두 눈 쌈작〃〃 코쫑이
를 살녹〃 듸고리를 까닥〃 쇠리를 톡〃 치며
압발을 강쏭〃〃 뒤발을 허위〃 잔방귀를 통〃5)

❑ 현대역

상봉할까 하나이다. 편지나 하고 싶으나 노중에서 지
필이 없어 구전으로 전하오나 일후에는 그런 뜻을
조금도 먹지 말라 하여라. 네 왕이 꾀 많고 불측하기
로 그런 의사를 내었거니와 만일 약기가 나와 같은
들 내 어찌 살아나 환귀본토 하리요? 흉한 일도 겪
었지. 그것이 어인 일인고?" 꿈이런가 생시런가 하고 이리
뛰고 저리 뛰며 잔디에 누워 구르며 부리를 쫑긋쫑긋 혀
를 날름날름 귀를 발쪽발쪽 두 눈 깜짝깜짝 콧등이
를 살록살록 대가리를 까닥까닥 꼬리를 톡톡 치며
앞발을 깡똥깡똥 뒷발을 허위허위 잔방귀를 통통

1) 노중(路中): 노중. ①길의 가운데. ②오고 가는 길의 도중.
2) 싱심(生心)도: 생심도. 조금도. '생심(生心)'은 어떤 일을 하려고 마음을 먹음. 또는 그 마음. 생의(生意).
3) 불측(不測): 생각이나 행동 따위가 괘씸하고 엉큼함.
4) 환귀본토(還歸本土): 본디의 고향인 육지에 돌아가거나 돌아옴.
5) 통통: 토끼가 방귀뀌는 소리를 나타내는 의성어.

셰며 오줌을 잘 누 ㅅ 싸며 사방으로 생 도라 댕긔

생긔 딪 널면 셔 앏발을 뚝 치며 왼몸을 살니 ㅅ

치가 아프리 좃타 현들 ㅅ 혀여 왼 가지로 리수구경

이리도 다 ㅎ며 아가리를 딱 버리면셔 혀을 널고

널고 ㅎ며 빅지들을 가지고 휘ㄴ 졍으며 생도 쏘싹 ㅅ ㅎ며

상긋 ㅅ 우스며 몸도 탕 ㅅ 부지지며 왈 이놈 자라야

녀와 용왕 졔신 이다더 집 뒷동산에셔 은은 압구경

의 아들 놋 이로다 오놋 자라야 웃지 혈고 ㅎ며 한

참 식 눕기도 ㅎ고 혼 참 식도 소리고 앉기도 ㅎ며 도

쉬며 오줌을 잘금〃〃 싸며 사방으로 뺑〃 도라 쌍똥
〃〃 쉬놀면셔 압발을 쪽〃 치며 왼몸1)을 살늬〃〃
흔들〃〃ᄒ여 왼2) 가지로 자긔3)ᄒ며 쏘 가로ᄃᆡ 슈궁 경
치가 아모리 좃타 헌들 늬 오인편4) 불알도 아니 움직
이리로다 ᄒ며 아가리를 짝〃 버리면셔 턱을 닐긋
일긋ᄒ며 막ᄃᆡ를 가지고 휘〃 져으며 쌍도 쏘삭〃ᄒ며
상긋〃〃 우스며 몸도 탕〃 부ᄃᆡ지며 왈 이놈 자라야
너와 용왕 제신이 다 늬 집 뒷동산에셔 운은 암부엉
이에 아들 놈이로다 요놈 자라야 웃지헐고 ᄒ며 한
참식 눕기도 ᄒ고 흔참식 도스리고 안기도 ᄒ며 쏘

□ 현대역

꿰며 오줌을 잘금잘금 싸며 사방으로 뺑뺑 돌아 깡똥
깡똥 뛰놀면서 앞발을 톡톡 치며 온몸을 살래살래
흔들흔들하여 온 가지로 자기 마음껏 하며 또 가로되, "수궁 경
치가 아무리 좋다 한들 내 왼편 불알도 아니 움직
이리로다." 하며 아가리를 짝짝 벌리면서 턱을 일긋
일긋하며 막대를 가지고 휘휘 저으며 땅도 쏘삭쏘삭하며
상긋상긋 웃으며 몸도 탕탕 부딪치며 왈, "이놈 자라야,
너와 용왕 제신이 다 내 집 뒷동산에서 우는 암부엉
이의 아들 놈이로다. 요놈 자라야, 어찌할꼬?" 하며 한
참씩 눕기도 하고 한참씩 웅크리고 앉기도 하며 또

1) 왼몸: 온몸.
2) 왼: 온. 전부의.
3) 자긔ᄒ며: 자기하며. '자긔'는 문맥상, 기분 내키는 대로 마음껏 행동함을 뜻한다.
4) 오인편: 왼편.

지 조도 밥쌀은 너무 면어도 ᄒᆞᄂᆞᆫ 쌀이 오놈 자라와 ᄂᆞ 조

ᄒᆞᆫ 쌀 드러 볶ᄉᆞ ᄒᆞ며 밥발도 제역구리를 ᄯᅳ른 치

ᄯᅢᄒᆞᄂᆞᆫ 쌀이ᄂᆞ 속에 깐을 물 나 볼ᄂᆞ 조롱 ᄒᆞ며 빠져

석ᄂᆞᄒᆞ근 왼 가지도 비앙 ᄒᆞ미 별 가지도 석지져 조롱ᄒᆞ

독기에 비앙 ᄒᆞᄂᆞᆫ 형상을 다 볼른 결 독반 ᄂᆞᄒᆞ 어씨 물ᄒᆞ

자가 앙 밥ᄃᆞᆯᄂᆞ 흐리 을 주여 치며 된 밥도 넘더 자 니 자 되

도전 성은 너 밥을 잤 깐 드며 ᄒᆞ와 ᄊᆞᆼ 궁에 어ᄉᆞ ᄒᆞᄂᆞᆫ 밥을 쪄

바 틴 면 안규 자손ᄒᆞ고 좌지 블론 ᄒᆞ 듸 자 독기 왈 더 와

도 니 안에 ᄲᅢ지고 속 아 거ᄂᆞᆫ 니 웃 지 메 기 ᄉᆞᆫ 속으 ᄒᆞ 네 간 묵을

북으 질 더 보닐 시부ᄂᆞ 십분 잠잔 ᄒᆞ여 ᄉᆞᆯ 써 ᄒᆞ 거 니 라

88

지조도 발쌱 〃 〃 너무면서 쏘 ᄒᆞ는 말이 요놈 자라야 늬 조
흔 말 드러 보아라 ᄒᆞ며 압발로 졔 역구리를 쏙 〃 치
며 ᄒᆞ는 말이 이 속에 간을 몰나보고 늬 조흔 쇠에 쌔져
쑤ᄂᆞ ᄒᆞ고 왼 가지로 비양1)ᄒᆞ며 빅 가지로 꾸지져 조롱ᄒᆞ
다가 압발로 흙을 쥬여 치며 뒤발로 닙더 차니 자리
톡기에 비양ᄒᆞ는 형상을 다 보고 절통2) 분 〃 3)ᄒᆞ여 이로듸
토 션싱은 늬 말을 잠간 드르라 용궁에셔 ᄒᆞ든 말을 겨
바리면 앙급자손4)ᄒᆞ고 좌지불쳔5)ᄒᆞ리라 톡기 왈 네 왕
도 늬 쇠에 쌔지고 속아거든 늬 웃지 네게 쏘 속으랴 네 긴 목을
불으질너 보늬고 시부ᄂᆞ 십분 짐작ᄒᆞ여 용셔ᄒᆞ거니와

百

切痛　忿憤

暎及子孫　　坐之不遷

容恕

□ 현대역

재주도 발딱발딱 넘으면서 또 하는 말이, "요놈 자라야, 내 좋
은 말 들어 보아라." 하며 앞발로 제 옆구리를 똑똑 치
며 하는 말이, "이 속에 간을 몰라보고 내 좋은 꾀에 빠졌
구나." 하고 온갖 말로 비양하며 백 가지로 꾸짖어 조롱하
다가 앞발로 흙을 쥐어 치며 뒷발로 냅다 차니 자라가
토끼의 비양하는 형상을 다 보고 절통 분분하여 이르되,
"토 선생은 내 말을 잠깐 들으라. 용궁에서 하던 말을 저
버리면 앙급자손하고 좌지불천하리라." 토끼가 왈, "네 왕
도 내 꾀에 빠지고 속았거든 내 어찌 네게 또 속으랴? 네 긴 목을
분질러 보내고 싶으나 충분히 짐작하여 용서하거니와

1) 비양: 얄미운 태도로 빈정거림.
2) 절통(切痛): 절통. 몹시 원통하고 분함. 통분(痛忿).
3) 분〃(忿憤): 분분. 분하고 원통하게 여김.
4) 앙급자손(暎及子孫): 죄악의 갚음이 자손에게 미침.
5) 좌지불천(坐之不遷): 좌지불천. 어떤 자리에 눌러앉아 다른 데로 옮기지 아니함. 여기서는 '그 자리에서 꼼짝하지
못함'을 뜻한다.

너가비왕을뎌죽여스면 르쇠치아니타 ᄒᆞ뎐이와 그러치

아니코너ᄲᆡ을너쎠웃지약을ᄒᆞᆫ거ᄀᆞ리ᄂᆞᆯ기간이ᄂᆞ여더가

타ᄒᆞᆫ산상으로가다가안상에앗뎌좌우들ᄉᆞᆯ펴보다

가홀연산림간에술ᄃᆡ우ᄂᆞᆫ소ᄅᆡ나거ᄂᆞᆯ르쇠히여

여ᄌᆞ세히보니ᄃᆞᆨ기ᄉᆡᆯ도뎌ᄃᆞ제어ᄲᅦ업ᄃᆞ여동

ᄀᆞ훈거ᄂᆞᆯᄃᆞᆨ기그경상을본ᄂᆞᆫᄆᆞ음이ᄂᆞ냥ᄅᆞ일ᄂᆞᆫ

뎐반겨ᄲᅡ조나아가부ᄉᆞ들ᄅᆞ방셩뎐ᄀᆞ훈ᄯᅢᄃᆞᄃᆞᆨ기

들ᄃᆞ발ᄅᆞ고ᄭᅧ안ᄭᅩᄃᆞᆫᄃᆞᆨ ᄒᆞ니암ᄃᆞᆨ기ᄋᆞᆯ기ᄋᆞ들ᄭᅵᆺ

치은ᄉᆡᆯ독기ᄅᆞᆯ수들독기ᄅᆞᆯ죽ᄯᅥ발ᄅᆞᆯ그리나갓지모ᄂᆞᆯ

칠실이되엿스되소식이ᄂᆞᆫ결ᄒᆞᄯᅥ계집에ᄲᅡ유니

니가 네 왕을 쳐 죽여스면 고이치¹⁾ 아니타 ᄒ련이와 그러치

아니코 닌 간을 닌여 웃지 약을 ᄒ게 쥬리요 긔 간이ᄂ 어더가

라 ᄒ고 산상으로 가다가 암상에 안져 좌우를 살펴보다
　　　　　　　　　　　巖上

가 홀연 산림 간에 슬피 우는 소릭 나거날 고이히 역
　忽然

여 자세히 보니 톡기 ᄯᆞᆯ 토녀라 제 어미게 업피여 통
　　　　　　　　　　　　　　　　　　　　　　痛

곡ᄒ거날 톡기 그 경상²⁾을 보고 마음에 놀납고 일
　哭　　　　　　　景狀

편 반겨 마조 나아가 붓들고 방셩딕곡³⁾ᄒ며 두 톡기
　　　　　　　　　　　　放聲大哭

를 두 발로 쎠안고 통곡ᄒ니 암톡기 울기를 긋
　　　　　　痛哭

치고 ᄯᆞᆯ 톡기를 슈톡기를 쥬며 왈 그딕 나간 지 오날

칠 일이 되엿스되 소식이 돈절⁴⁾ᄒᄆᆡ 계집에 마음이
　　　　　　　　頓絶

❑ 현대역

내가 네 왕을 쳐 죽였으면 괴이치 아니타 하려니와 그렇지
않고 내 간을 내어 어찌 약을 하게 주리요? 개의 간이나 얻어가
라.” 하고 산상으로 가다가 바위 위에 앉아 좌우를 살펴보다
가 홀연 산림 간에 슬피 우는 소리 나거늘 괴이하게 여
겨 자세히 보니 토끼 딸 토녀라. 제 어미에게 업히어 통
곡하거늘 토끼가 그 경상을 보고 마음에 놀랍고 한
편 반겨 마주 나아가 붙들고 방성대곡하며 두 토끼
를 두 발로 껴안고 통곡하니 암토끼가 울기를 그
치고 딸 토끼를 수토끼를 주며 왈, “그대가 나간 지 오늘
칠 일이 되었으되 소식이 돈절하매 계집의 마음이

1) 고이치: 괴이(怪異)하지. 이상야릇하지.
2) 경상(景狀): 좋지 못한 몰골. 효상(爻象).
3) 방셩딕곡(放聲大哭): 방성대곡. 목을 놓아 크게 욺.
4) 돈절(頓絶): 돈절. 편지나 소식 따위가 딱 끊어짐.

오좌ᄒ며 그지나 갇ᄒ우 이들을 반셰 산셩ᄒ는 포스구들

이 두로 갇니 기도 불넙고 황관ᄒ여 격졍ᄒ든 차에

셰안 쳐봐 기표로 녀들 라리 르두로 차져 갇니 되죵젹

을 알지 못ᄒ셰 상각ᄒ 되 기갑에 쳥을 어더 두르 받

외입ᄒ 엿는 가고 도 법며 되그친 국셰게 유관 히 작갈

ᄒ기들 줄ᄒ 엿 기도 혹시 슐탕ᄒ 편에게 혹즁ᄒ 셰

ᄒ여 관 니 기도 향 혀 범 의되 엿는 가 사셩 죵방 을 아지

ᄯᅳᆺᄒ여 빗 방 찬 자리 에도 티들 갇티 근 들을 론지

니두 오봉산에 잇는 상 혀 쳔 역자 큰 득 기웃지 긋티

오작ᄒ며1) 그ᄃᆡ 나간 후 이틀 만에 산영2)ᄒ는 포슈들
砲手
이 두로 단니기로 놀납고 황당3)ᄒ여 걱정ᄒ든 차에
荒唐 次
간밤에 ᄭᅮᆷ을 ᄭᅱ니 그ᄃᆡ 무쇠 두룽다리4)를 ᄡᅳ고 좌쳘5)
炙鐵
에 안져 뵈기로 토녀를 다리고 두로 차져단니되 종적
蹤迹
을 알지 못ᄒ여 ᄉᆡᆼ각ᄒ되 기간에 쳡을 어더두고 반
ᄒ기를 종〃 ᄒ엿기로 혹시 음탕ᄒᆫ 년에게 혹ᄒ여
種種 淫蕩
외입ᄒ엿는가 그도 념녀되고 친구에게 유란히 작당
外入 作黨
ᄒ여 단니기로 항혀 범의6)되엿는가 사ᄉᆡᆼ존망을 아지
犯意 死生存亡
못ᄒ여 뷘방 찬 자리에 토녀를 다리고 눈물로 지
ᄂᆡ드니 오봉산에 잇는 상쳐헌 역자7) 큰 톡기 웃지 그ᄃᆡ
喪妻 易者

□ 현대역

오죽하며 그대가 나간 후 이틀 만에 사냥하는 포수들
이 두루 다니기로 놀랍고 황당하여 걱정하던 차에
간밤에 꿈을 꾸니 그대가 무쇠 두룽다리를 쓰고 석쇠
에 앉아 뵈기로 토녀를 데리고 두루 찾아다니되 종적
을 알지 못하여 생각하되 그동안에 첩을 얻어두고 반
하기를 가끔 하였기로 혹시 음탕한 년에게 혹하여
오입하였는가 그도 염려되고, 친구에게 유난히 작당
하여 다니기로 행여 법에 걸려 들었는가 사생존망을 알지
못하여 빈방 찬 자리에 토녀를 데리고 눈물로 지
내더니 오봉산에 있는 상처한 점쟁이 큰 토끼가 어찌 그대

1) 오작ᄒ며: 오죽하며.
2) 산영: 사냥. 짐승을 잡는 일.
3) 황당(荒唐): 전혀 생각하지 못한 것이거나 현실성이 없어 어찌할 도리가 없을 정도로 터무니 없음.
4) 두룽다리: 털가죽으로 둥글고 갸름하게 만든 방한모자.
5) 좌쳘(炙鐵): 자철. 석쇠.
6) 범의(犯意): 범죄 행위임을 알면서도 그것을 행하려는 의사.
7) 역자(易者): 점을 치는 사람.

유눈줄을알은 눌바다와되 보치되나도 되쳐가즉을

환복가되엿시니혼자지닉기어려운차그되낭군이눈

왕산영포숙에게잠히여낭령되쎄에쓰기되엿시

닉부질엽시셩각도빨나도신쉬남따하눈가산

도잇시니날라사자눈그줄으되죵시둣지아니혼즉

그뉀수에눕시손둑도장으로되눠를둔도죽긔며큰흑

울무숙긔되어아니둘둘분혼물이긔지못혼여셕지긔

되우리도셩원남에되안니깟시니빨일알냥이면갈

도둑을질으거눈손둘으로샾키거눈혈겨시니무리

히국지빨나눈빨니가와호되죰시둣지아니혼눌바다

읍는 쥴을 알고 날마다 와셔 보치되 나도 쳐가 죽고

환부[1]가 되엿시니 혼자 지닉기 어렵든 차 그딕 낭군이 이
　　鰥夫　　　　　　　　　　　　　　　　　　　郎君

왕 산영 포슈에게 잡히여 납평 딕졔[2]에 쓰게 되엿시
　　　　　　　　　　　　臘平　大祭

니 부질업시 싱각도 말나 〃도 신쉬[3] 남만 ᄒ고 가산[4]
　　　　　　　　　　　　身手　　　　　　家産

도 잇시니 날과 사자 ᄒ고 졸으되 종시[5] 듯지 아니ᄒ즉
　　　　　　　　　　　　　　　終是

그 웬슈에 놈이 손묵도 잡고 토녀를 돈도 쥬며 큰 욕

을 무슈히 뵈이니 닉 통분[6]ᄒᄆᆯ 이긔지 못ᄒ여 ᄭᅮ지즈
　　　　　　　痛忿

되 우리 토 싱원님 머리 안니 갓시니 만일 알 냥이면 칼

로 목을 질으거ᄂᆞ 온통으로 삼키거ᄂᆞ 헐 거시니 무례

히 구지 말고 ᄲᆯ니 가라 ᄒ되 종시 듯지 아니ᄒ고 날마다

❑ 현대역

없는 줄을 알고 날마다 와서 보채되, '나도 처가 죽고
홀아비가 되었으니 혼자 지내기 어렵던 차, 그대 낭군이 이
왕 사냥 포수에게 잡히어 납평 대제에 쓰게 되었으
니 부질없이 생각도 말라. 나도 신수가 남만큼 하고 가산
도 있으니 나와 살자.' 하고 조르되 끝내 듣지 아니한즉
그 원수 놈이 손목도 잡고 토녀를 돈도 주며 큰 욕
을 무수히 보이니 내 통분함을 이기지 못하여 꾸짖으
되, '우리 토 생원님 멀리 아니 갔으니 만일 알 양이면 칼
로 목을 자르거나 통째로 삼키거나 할 것이니 무례
히 굴지 말고 빨리 가라.' 하되 끝내 듣지 아니하고 날마다

1) 환부(鰥夫): 홀아비.
2) 납평(臘平) 딕졔(大祭): 납평 대제. 섣달 그믐날에 민간이나 조정에서 조상이나 종묘 또는 사직에 지내는 큰 제사.
3) 신쉬(身手ㅣ): 신수가. 용모와 풍채가.
4) 가산(家産): 한 집안의 재산.
5) 종시(終是): 끝까지 내내.
6) 통분(痛忿): 원통하고 분함.

오뎌씬빵흐르미룸기츠냥유쳐그러셩각이간졀흐

뚱짝일심자리가릉악흐기로르리이히빅엿드니

지금받누니빤갓기조츤냥유거니와기간에팔우룩

졀헐쏫도니기간즁젹이봉션흔일울듯르쳐흐

쏼흐르쳐누춤안이싹혀느히뒿션기어렵고하금

죽흔녀쏼흐기구변흐누리갓헐거시니자쥐히드르

쏼흐르쳐누츔안이싹혀느히뒿션기어렵고하금

라니가일거도황챵흐르십도를기로빅쎼슈에가시

조도흐뎌화흐국경흐뎌니낫셩이놓셩갓론놋

이별안간에도젼셩이화르인사흐르긴스쟉울펴미

96

오민 민망ᄒ고 괴롭기 츙냥읍셔 그ᄃᆡ 싱각이 간졀ᄒ
憫憫　　　　　　測量　　　　　　　　　　　　懇切
드니 작일 꿈자리가 흉악ᄒ기로 고이히 역엿드니
　　昨日
지금 만ᄂᆞ니 반갑기도 츙냥읍거니와 기간에 필유곡
　　　　　　　　　　　　　　　　　　　　　必有曲
졀1)헐 ᄯᅳᆺᄒ니 기간 종젹이 묘연ᄒᆫ 일을 듯고져 ᄒ
折　　　　　　其間　蹤迹
로라 ᄒᆫᄃᆡ 톡기 위연탄식2)ᄒ고 집기슈3) 왈 기간 사단을
　　　　　　　　　喟然歎息　　　執其手　　　其間 事端
말ᄒ고져 ᄒᄂᆞ 즁안4)이 막혀 능히 셩언5)키 어렵고 하 ᄭᅳᆷ
　　　　　　中眼　　　　　　成言
즉ᄒ여 말ᄒ기 극난6)ᄒᄂᆞ ᄃᆡ강 헐 거시니 자셰히 드르
　　　　　極難
라 닉가 일긔도 황창7)ᄒ고 심심도 ᄒ기로 벽계슈에 가 시
　　　　　　　和暢
조도 ᄒ며 화류도 구경ᄒ더니 남싱이8) 동싱 갓튼 놈
　　　　　花柳
이 별안간에 토 션싱이라고 인사ᄒ고 긴 슈작9)을 펴ᄆᆡ
　　　　　　　　　　　　　　　　　　酬酌

❑ 현대역

오매 민망하고 괴롭기 측량없어 그대 생각이 간절하
더니 전일 꿈자리가 흉악하기로 괴상히 여겼는데
지금 만나니 반갑기도 측량없거니와 그간에 필유곡
절할 듯하니 그간 종적이 묘연한 일을 듣고자 하
노라." 한대 토끼가 한숨 쉬며 탄식하고 손을 잡고 왈, "그간 사단을
말하고자 하나 눈앞이 막혀 능히 설명하기 어렵고 하도 끔
찍하여 말하기 극난하나 대강 할 것이니 자세히 들으
라. 내가 일기도 화창하고 심심도 하기로 벽계수에 가 시
조도 하며 화류도 구경하더니 남생이 동생 같은 놈
이 별안간에 토 선생이라고 인사하고 긴 수작을 펴매

1) 필유곡절(必有曲折): 필유곡절. 반드시 무슨 까닭이 있음.
2) 위연탄식(喟然歎息): 한숨을 쉬며 크게 탄식함.
3) 집기슈(執其手): 집기수. 손을 잡음.
4) 즁안(中眼): 중안. 눈빛이나 크기, 생김새 따위가 보통인 눈. 여기서는 단순히 '눈'을 뜻한다.
5) 셩언(成言): 성언. 말을 이룸. 말로 표현함. '형언(形言)'의 방언일 수도 있다.
6) 극난(極難): 몹시 어려움.
7) 황창(和暢): 화창. 날씨와 바람이 온화함. '황창'은 '화창'을 잘못 적은 것이다.
8) 남싱이: 남생이. 물과 육지에 걸쳐 생활하는 담수성 거북이.
9) 슈작(酬酌): 수작. 남의 말이나 행동, 계획을 낮잡아 이르는 말.

피차에경치들자랑혈서그놈은수군에사는별죽

부자되짜그놈이션건을죽혼거시무궁경디들을층찬

한며벼슬도혈거시니구경차는핵게가미웃더혼노

혼기독디집에셔겨기갈일삿혼니간여오빠른발혼저

그궁혼놈이쥐쳐에혹혼여치곱현자혼근모구려

기도너슉아셔슈구궁에드러갓드기자세히안즉놈왔

놈이병이드러박약이쁘호혼띄용왕놈이그원수

셰자라란놈을보더여나들을잡아라노고비들을갈노근

갈을더라혼기묘민혼기층낭유드니혼에쁠성각

혼르벗궁기셰헌듸한궁군감철업호는궁기자혼근

피차1)에 경치를 자랑헐신 그놈은 슈궁에 사는 별쥬
　　　彼此　　　　　　　　　　　　水宮　　　　　鼈主
부2) 자리라 그놈이 언거능측ㅎ게3) 슈궁 경기를 층찬
簿　　　　　　　　　　　　　　　　　　　　　稱讚
ㅎ며 벼슬도 헐 거시니 구경차로 함게 가미 웃더ㅎ뇨

ㅎ기로 닉 집에서 기달일 쑷ㅎ니 단여오마고 말흔듸

그 흉흔 놈이 후처4)에 혹ㅎ여 취품5)헌다 ㅎ고 후리
　　　　　　　　後妻　　　　　　　就稟
기로6) 닉 속아셔 슈궁에 드러갓드니 자셰히 안즉 용왕

놈이 병이 드러 빅약이 무효ㅎ믹 용왕 놈이 그 웬슈
　　　　　　　　百藥　　　無效
에 자라란 놈을 보닉여 나를 잡아다 노코 빅를 가르고

간을 닉라 ㅎ기로 민망ㅎ기 층냥읍드니 흔 쇠를 싱각
　　　　　　　　　憫惘
ㅎ고 밋궁기 세흔듸 한 궁근 간 츌입ㅎ는 궁기라 ㅎ고
　　　　　　　　　　　　　　出入

□ 현대역

피차에 경치를 자랑할새 그놈은 수궁에 사는 별주
부 자라라. 그놈이 언변 좋고 능청스럽게 수궁 경치를 칭찬
하며, '벼슬도 할 것이니 구경차로 함께 감이 어떠하뇨?'
하기로 내 집에서 기다릴 듯하니 다녀오마고 말했더니
그 흉한 놈이 후처에 혹하여 취품한다 하고 후리
기로 내가 속아서 수궁에 들어갔더니 자세히 안즉 용왕
놈이 병이 들어 백약이 무효하매 용왕 놈이 그 원수
의 자라란 놈을 보내어 나를 잡아다 놓고 배를 가르고
간을 꺼내라 하기로 민망하기 측량없더니 한 꾀를 생각
하고 밑구멍이 셋인데 한 구멍은 간 출입하는 구멍이라 하고

1) 피차(彼此): 저것과 이것.
2) 별쥬부(鼈主簿): 별주부. 자라. 자랏과의 하나.
3) 언거능측ㅎ게: 엉거능측하게. 음충맞고 능청스럽게 남을 속이는 수단이나 태도가 있게.
4) 후처(後妻): 후처. 두 번째로 맞은 아내. 후취(後娶).
5) 취품(就稟): 취품. 웃어른께 나아가 여쭘.
6) 후리기로: '후리다'의 활용형. '후리다'는 그럴듯한 말로 속여 넘기다.

숙인되 그 놈들이 고 지느지 아니ᄒᆞᄂᆞ니 나중에 굼을

상고 ᄒᆞ여 보리아 볼 회ᄲᅥᆨᄋᆡ 나들 한림을 봉ᄒᆞᆫ

하늘이 도ᄉᆞᆺ 그ᄃᆡ들 ᄲᅡᆯ낫자 ᄒᆞᆫ 왈 갑을 어뎌 두엇

ᄂᆞᆫ ᄂᆞ르들 ᄲᅢ리 졍눌을 구진회ᄒᆞ리아 무조 ᄃᆞᆨ니ᄂᆞᆫ 갑을 차

겨오 화ᄒᆞ 기도 뇌뎌 랑이 벽계슈 웃산 옥벽ᄒᆞᆫ 못ᄲᅢ 두

엇라 ᄒᆞᆫ 자라 들 주ᄭᅧᆫ 차뎌 가지ᄅ ᄒᆞᆫᄭᅦ 오ᄭᅡ ᄆᆞ 속인뎌

그 놈들이 고지ᄂᆞ 자ᄒᆞᆫ 라 ᄒᆡᆨᄭᅦ 꼭뎌 기도 뇌 경우변

사ᄒᆞ며 와뎌 그뎌들 다시 산봉ᄒᆞᆯ ᄭᅢ 라 젼혀이 도 ᄯᅡᄂᆞᆫ

리 혜유ᄒᆞᆫ뎌 ᄡᅡᆯ들 기ᄋᆞᆯᄃᆞᆷ 갈 오늬 얽이 구의ᄒᆞᆷ 악

ᄒᆞᆯ 뒤숭ᄂ 뒤덥드두 그뎌 중ᄋᆞᆯ 변ᄂᆞᆫ 엇고 ᄯᅡ ᄉᆞᆯ가

속인디 그놈들이 고지듯지 아니ᄒ드니 나중에 궁글

상고1)ᄒ여 보고야 올히 역여 나를 한림을 봉ᄒ고
　　詳考　　　　　　　　　　　　　　翰林

하늘이 도으스 그디를 만낫다 ᄒ고 왈 간을 어디 두엇

ᄂ뇨 ᄒ며 디졉을 극진히 ᄒ고 아모조록 늬 둔 간을 차

져오라 ᄒ기로 늬 디답이 벽계슈 웃산 유벽2)ᄒ 곳에 두
　　　　　　　　　　　　　　　　　　幽僻

엇다 ᄒ고 자라를 쥬면 차져 가지고 함게 오마고 속인디

그놈들이 고지듯고 자라 놈과 함게 보늬기로 늬 겨우 면
　　　　　　　　　　　　　　　　　　　　　　　　免

사3)ᄒ여 와셔 그디를 다시 상봉4)ᄒ미 다 천힝5)이로다 ᄒ
死　　　　　　　相逢　　　　　天幸

고 쳬읍6)ᄒ디 암톡기 울며 갈오디 꿈이 그리 흉악
　泣泣

ᄒ고 뒤슝〃 뒤덥드니 그디 죽을 번ᄒ엿도다 울기

❏ 현대역

속였는데 그놈들이 곧이듣지 아니하더니 나중에 구멍을
자세히 살펴보고야 옳게 여겨 나를 한림을 봉하고
'하늘이 도우사 그대를 만났다.' 하고 왈, '간을 어디 두었
느뇨?' 하며 대접을 극진히 하고 아무쪼록 감추어 둔 간을 찾
아오라 하기로 내 대답이 '벽계슈 윗산 한적한 곳에 두
었다.' 하고 자라를 주면 찾아 가지고 함께 오마 하고 속인대
그놈들이 곧이듣고 자라 놈과 함께 딸려 보내주면 내 겨우 살
아 나와서 그대를 다시 상봉함이 다 천행이로다." 하
고 슬피 우니, 암토끼가 울면서 말하되, "꿈이 그리 흉악
하고 뒤숭숭 뒤덮더니 그대 죽을 뻔하였도다." 울기

1) 상고(詳考): 꼼꼼하게 따져서 참고하거나 검토함.
2) 유벽(幽僻): 깊숙하고 궁벽함. 한적하고 구석짐.
3) 면사(免死): 간신히 죽음을 면함.
4) 상봉(相逢): 서로 만남.
5) 쳔힝(天幸): 천행. 하늘이 준 큰 행운.
6) 쳬읍(泣泣): 체읍. 눈물을 흘리며 슬피 욺.

들 긋치지 아니호면 독기왈 너와 갓치 사자호는 오봉

산 독기 놈이 어늬 써에 오든고 노 놈을 쓰는 보면 반장

을 치그 그는 눈을 쎄 히근 십부라 신도 성 각흐니고 놉그리

흔 죄를 닙으소술 도 장 아라가 벽계수가에셔 낼 기갈

이는 자라 를 주어 보니시면 조흐흘 쓰드 라호니 앗 독

깅을 기루를 긋친 자라 잇는 못에 와 자라 를 식지 회

왈 이 엇죽 호 그 무 셩운 놈아 젼성에 무숨 원 수도

삭겨느셔 놉에 박 혀흐로 혈 니 낫 쩐 을 웁롤른

의사 를 식배 다 데 라가 낟을 닙여 메 욕 왕을 볅이여

호드 라호니 의 닙 렷 시 리 윤 드뗜 하 나 죽을 거술

를 긋치지 아니ᄒ니 톡기 왈 너와 갓치 사자 허든 오봉
산 톡기 놈이 어늬 ᄱᅵ에 오든고 그놈을 만ᄂᆞ 보면 난장[1]
을 치고 두 눈을 쎅히고 시부다 ᄯᅩ 싱각ᄒ니 그놈 그리
헌 죄를 늬 요슐[2]로 잡아다가 벽계슈 가에셔 날 기달
이는 자라를 쥬어 보ᄂᆞ시면 조흘 ᄯᅳᆺᄒ다 ᄒ니 암톡
기 울기를 긋치고 자라 잇는 곳에 와 자라를 ᄭᅮ지져
왈 이 씀즉ᄒ고 무셔운 놈아 젼싱에 무슴 웬슈로
삼겨ᄂᆞ셔 남에 빅년히로헐 늬 남편을 음흉[3]ᄒ
의사[4]를 ᄭᅮ며 다려다가 간을 늬여 네 용왕을 먹이려
ᄒ드라 ᄒ니 이늬 남편이 쇠 읍드면 하마 죽을 거슬

□ 현대역

를 그치지 아니하니 토끼가 왈, "너와 같이 살자 하던 오봉
산 토끼 놈이 어느 때에 오는고? 그놈을 만나 보면 난장
을 치고 두 눈을 빼내고 싶다. 또 생각하니 그놈 그리
한 죄를 내 요술로 잡아다가 벽계수 가에서 날 기다
리는 자라를 주어 보냈으면 좋을 듯하다." 하니 암토
끼가 울기를 그치고 자라 있는 곳에 와 자라를 꾸짖어
왈, "이 끔찍하고 무서운 놈아, 전생에 무슨 원수로
생겨나서 남의 백년해로할 내 남편을 음흉한
의사를 꾸며 데려다가 간을 내어 네 용왕을 먹이려
하더라 하니 이내 남편이 꾀가 없었더라면 벌써 죽을 것을

1) 난장(亂杖): 장형(杖刑)을 가할 때, 신체의 부위를 가리지 않고 마구 치던 매.
2) 요슐(妖術): 요술. 사람의 눈을 어리게 하는 야릇한 방술. 마법. 마술.
3) 음흉(陰凶): 마음이 음침하고 흉악함.
4) 의사(意思): 무엇을 하고자 하는 생각. 뜻.

사라도다네가십사가그더흐니가다가간묵이나두동강

세쓱구불써져죽거ᄂ디ᄅ리가러져죽으ᄅ눗아간

죽ᄉ회롸ᄒᄅ신도이병이국쳥ᄒ져죽어드ᄅ히ᄆᆺ

벼ᄅ살ᄅ긴ᄂ서도이병이국쳥ᄒ져죽어드ᄅ히ᄆᆺ

심을니며왈오년아ᄡᆯ을그ᄲᆞ굿치간ᄃᄡᆯ ᄶ디

유시ᄃᄂ자티졀ᄃ분도ᄒ여긴목을음금지ᄅ옹

러보아라져집텬이아믈러소사현들ᄅ ᄯᆞ지ᄌ야신

쌍스럽ᄅ발추호냐ᄒ며분을아ᄯᅵ지ᄆᆺᄒ거니슈

후기앗ᄎᆨ기ᄃᆞᆯᄆᄃᆯ니치ᄅ자라다려왈녀ᄂᄂᄃᆯᄲᅳ

사라쏘다 네가 심사¹⁾가 그러흐니 가다가 긴 목이느 두 동강
心思
에 쏙 불어져 쥭거느 딕고리가 터져 쥭을 놈아 간
먹고 살기는 싀로이 병이 극즁흐여 쥭어도 고히 못
極重
쥭으리라 흐고 쏘 이로되 계집에 말이라 흐는 거시
오월에도 셔리가 친다 흐엿느니 보라 흐고 욕을 수
읍시 흐니 자리 졀통분로²⁾흐여 긴 목을 움치고 용
切痛忿怒
심³⁾을 닉여 왈 요년아 말을 그만 긋치고 닉 말도 드
러 보아라 계집년이 아모리 소사헌들 고다지 느야⁴⁾ 심
쌍스럽고 발측흐냐⁵⁾ 흐며 분을 이긔지 못흐더니 슈
토기 암톡기를 물니치고 자라다려 왈 너는 나를 만

❏ 현대역

살았도다. 네가 심사가 그러하니 가다가 긴 목이나 두 동강이
에 똑 부러져 죽거나 대가리가 터져 죽을 놈아, 간
먹고 살기는커녕 새로이 병이 극중하여 죽어도 고이 못
죽으리라." 하고 또 이르되, "계집의 말이라 하는 것이
오월에도 서리가 친다 하였느니 보라." 하고 욕을 수
없이 하니 자라가 절통 분노하여 긴 목을 움추리고 용
심을 내어 왈, "요년아, 말을 그만 그치고 내 말도 들
어 보아라. 계집년이 아무리 생각이 없거늘 그렇게 못
되고 발칙하냐?" 하며 분을 이기지 못하더니 수
토끼가 암토끼를 물리치고 자라더러 왈, "너는 나를 만

1) 심사(心思): 마음을 쓰는 본새.
2) 졀통분로(切痛忿怒): 절통분노. 몹시 원통하고 분함. 분하여 몹시 성냄.
3) 용심: 남을 시기하는 심술궂은 마음.
4) 느야: 나야. 다시. 주로 '느외야'로 쓰였는데, 여기서는 '더욱' 정도의 뜻을 나타낸다.
5) 발측흐냐: 발칙하냐. '발칙하다'는 하는 짓이 몹시 괘씸하다.

경창파에 업고 왕닉ᄒ엿시니 나는 네게 정표1)헐 거
　　　　　　　　　　　　　　　情表
시 읍시니 답〃ᄒ다 ᄒᄃᆡ 자릭 어이읍셔 왈 네 말
과 네 계집에 소사2)ᄒᆫ 말은 닉 탄치3) 안커니와 너희들
　　　　　小事
이 우리 ᄃᆡ왕과 무죄ᄒᆫ 슈궁 졔신을 무슈히 슈욕4)
　　　　　　　　無罪　　水宮　諸臣　　　　　羞辱
ᄒ며 간도 아니 쥬고 뷘손으로 드러가라 ᄒ는다 톡기
앙쳔ᄃᆡ소5) 왈 아모리 투미6)ᄒᆫ 거신들 닉 간을 못 어
仰天大笑
더 져ᄃᆡ도록 익를 쓰는냐 너모 이쓰지 말고 네 간을
닉여 닉 간이라 ᄒ고 네 왕에게 진상ᄒ여라 지금 과히
　　　　　　　　　　　　　進上
밧부지 안커든 이 물가에 안져 기다리라 쳔ᄐᆡ산7) 마고
　　　　　　　　　　　　　　　　　　天台山　　廄姑
한미8) 집 잇는 쳥삽사리9) 간이ᄂᆞ 어더쥴 거시니 기다려
　　　　　　　　靑

□ 현대역

경창파에 업고 왕래하였으니 나는 네게 정표할 것
이 없으니 답답하다.”하니까, 자라가 어이없어 왈, “네 말
과 네 계집의 소사한 말은 내 탓하지 않거니와 너희들
이 우리 대왕과 무죄한 수궁 제신을 무수히 모욕
하며 간도 아니 주고 빈손으로 들어가라 하느냐?”토끼가
앙천대소 왈, “아무리 미련한 것인들 내 간을 못 얻
어 저토록 애를 쓰느냐? 너무 애쓰지 말고 네 간을
내어 내 간이라 하고 네 왕에게 진상하여라. 지금 과히
바쁘지 않거든 이 물가에 앉아 기다려라. 천태산 마고
할미 집에 있는 청삽사리 간이나 얻어줄 것이니 기다려

1) 정표(情表): 정표. 물건을 주어 성의를 표함. 또는 물건.
2) 소사(小事): 작은 일. 대수롭지 아니한 일.
3) 탄치: 남의 말을 탓하며 나무람.
4) 슈욕(羞辱): 수욕. 수치(羞恥)스럽고 욕됨.
5) 앙쳔ᄃᆡ소(仰天大笑): 앙천대소. 하늘을 쳐다보고 크게 웃음.
6) 투미: 미련하고 둔함.
7) 쳔ᄐᆡ산(天台山): 천태산. 중국 절강성 동부를 북동에서 남서로 달리는 구릉성의 천태산맥의 주봉(主峰).
8) 마고(廄姑)한미: 마고할미. 전설에 나오는 늙은 신선 할미.
9) 쳥(靑)삽살이: 청삽사리. 검고 긴 털이 곱슬곱슬하게 난 개(狗)의 한 종류.

붓아타다시수궁에도가지못ᄒᆞᆯ거잔등이둘도두둥갓

에넘여부드질너곰사ᄃᆞ이들ᄯᆞᆷ들어보볼거시

니셔긔ᄉ라ᄒᆞᆫᄯᆞᄅ되우리일가친혁이알

면일졍죽이려혈거시니치혀ᄅ밧비드려가라

ᄒᆞᄅ앗ᄐᆨ기와두려도더들섭ᄋᆞ오주려ᄒᆞ며

ᄯᆞ이로지너울유시고져시부ᄂ벙챵화가

지로듣고ᄒᆞ엇기로ᄀ위안뎌도됴ᄒᆞᄅᆫᄉᆞᆫ림즁

으로僧드더갇두훌션간직유ᄃᆞ혈밧이젼

혀용여호숨지으며탄식왈속郭에이른밧이람

僚둔기ᄂ집우희ᄂ치여라보뎐바ᄂᄂᆫ듯지호

보아라 다시 슈궁에도 가지 못ᄒ게 장등이를 두 동강
에 닉여 부르질너 곱사등이를 ᄆᆞᆫ들어 보닐 거시
니 여긔 잇스라 ᄒ고 ᄯᅩ 이르되 우리 일가친쳑이 알
면 일졍¹⁾ 죽이려 헐 거시니 지체 말고 밧비 드러가라
 一定 遲滯
ᄒ고 암톡기와 두리²⁾ 토녀를 업고 오죽〃〃³⁾ᄒ며
ᄯᅩ 이로ᄃᆡ 너을 읍시코져 시부ᄂᆞ 만경창파⁴⁾에 ᄒ가
 萬頃蒼波
지로 동고⁵⁾ᄒ엿기로 고위안셔⁶⁾ᄒ로라 ᄒ고 산림 중
 同苦 顧危安徐
으로 썩 드러가드니 홀연 간 디 읍드라 헐 말이 젼
 忽然
혀 읍셔 ᄒ숨지으며 탄식 왈 속담에 이른 말이 닭
 俗談
쏫든 기ᄂᆞ 집 우희ᄂᆞ 치여다보련마는 나는 웃지ᄒ

❑ 현대역

보아라. 다시 수궁에도 가지 못하게 잔등이를 두 동강
이 내어 분질러 곱사등이를 만들어 보낼 것이
니 여기 있으라." 하고 또 이르되, "우리 일가친척이 알
면 반드시 죽이려 할 것이니 지체 말고 바삐 들어가라."
하고 암토끼와 둘이 토녀를 업고 오죽오죽하며
또 이르되, "너를 없애고 싶으나 만경창파에 한가
지로 고생하였기로 어려움을 고려하여 잠시 보류하노라." 하고 산림 중
으로 썩 들어가더니 홀연 간 데 없더라. 할 말이 전
혀 없어 한숨지으며 탄식 왈, "속담에 이른 말이 닭
쏮던 개는 집 위에나 쳐다보련마는 나는 어찌하

1) 일정(一定): 일정. 틀림없이. 반드시.
2) 두리: 둘이.
3) 오죽〃〃: 오죽오죽. 토끼가 걷는 모양.
4) 만경창파(萬頃蒼波): 한없이 너르고 너른 바다.
5) 동고(同苦): 함께 고생함.
6) 고위안셔(顧危安徐): 고위안서. 위태로움을 고려해서 잠시 보류함.

러오 독기북수히 옥바흐근 간포아니 주글 산경흐

도가니 그런 발츅흔 녹은 보기를 혀음 보왓도자

그러나 쒀러나 우리저왕이 무식흐여 간포를 쓰뜨

므 그놈에 속아 도와지왕은 독기간이스 으러오는가

기다리면 잇느릐 빗숀을 가질 하면 묵으로 왕을

다시보리오 중울 바갓지못흐자흐근 탄식흐며

글을 지여 늘가바회구회 붓치근

니 글에도 엿스되 오모뎐모월모일에 복하흥

궁별주부자라는 왕명을 밧좌바씌리타행에나

왓다가 섯근 긔지못흐늄근 비모늄셩을뗘희근

리요 톡기 무슈히 욕만 ᄒ고 간도 아니 쥬고 산즁으

로 가니 그런 발측흔 놈은 보기를 쳐음 보왓도다

그러ᄂ 져러ᄂ 우리 딕왕이 무식ᄒ여 간교1)를 모로
　　　　　　　　　　　　　　　　　奸巧

고 그놈에 속아도다 딕왕은 톡기 간이ᄂ 으더오는가

기다리고 잇는디 뷘손을 가지고 하면목2)으로 왕을
　　　　　　　　　　　　　　何面目

다시 보리요 죽을만 갓지 못ᄒ다 ᄒ고 탄식ᄒ며

글을 지여 물가 바회 우희 붓치고 딕셩통곡3)ᄒ
　　　　　　　　　　　　大聲痛哭

니 그 글에 ᄒ엿스되 ○ 모년 모월 모일에 북히 용
　　　　　　　　　　　　　　　　　北海　龍

궁 별쥬부 자라ᄂ 왕명을 밧ᄌ와 만리타향에 나
宮　　　　　　　王命　　　　萬里他鄕

왓다가 셩공치 못ᄒ옵고 부모 동싱을 여희고4)

❏ 현대역

리요? 토끼가 무수히 욕만 하고 간도 아니 주고 산속으
로 가니 그런 발칙한 놈은 보기를 처음 보았도다.
그러나 저러나 우리 대왕이 무식하여 간교를 모르
고 그놈에게 속았도다. 대왕은 토끼 간이나 얻어오는가
기다리고 있는데 빈손을 가지고 무슨 면목으로 왕을
다시 보리요? 죽는 것보다 못하다." 하고 탄식하며
글을 지어 물가 바위 위에 붙이고 대성통곡하
니 그 글에 하였으되, "모년 모월 모일에 북해 용
궁 별주부 자라는 왕명을 받자와 만리타향에 나
왔다가 성공치 못하옵고 부모 동생을 여의고

1) 간교(奸巧): 간사하고 교활함.
2) 하면목(何面目): 무슨 면목. 곧 볼 낯이 없음을 일컫는 말.
3) 딕셩통곡(大聲痛哭): 대성통곡. 큰 목소리로 목 놓아 슬피 욺.
4) 여희다: (옛)여의다. 이별하다.

죽으니 망극1)흐오며 쥬부 벼슬이 잇스니 읏지 덕욱 망
　　　　　罔極
극지 아니리요 왕이 병환이 극즁2)흐시미 자원3)흐여 만
　　　　　　　　　　　極重　　　　　　自願
경창파에 와 쳔힝으로 톡기를 잡아 드려갓더니 간스
흔 말을 왕이 고지듯고 나도 속고 쏘 다리고 나왓
드니 톡기가 간도 쥬지 아니흐고 도로혀 곤욕4)을 무
　　　　　　　　　　　　　　　　　　困辱
슈히 흐니 읏지 살기를 바라리요 찰알히 죽어 지
하에 드러가 지부5) 십왕6)게 지원극통7)헌 졍원8)을 흐
　　　　　地府　十王　　　　至冤極痛　　　情原
려 흐오니 쳔지일월셩신과 산쳔후토신령9)은
　　　　　天地日月星辰　　　山川后土神靈
살피옵소셔 오호라 통지라 자라는 인군을 위
　　　　嗚呼　痛哉
흐여 츙셩을 다흐옵다가 노이무공10)이 되엿습
　　　　　　　　　　　　　勞而無功

□ 현대역

죽으니 망극하오며 주부벼슬이 있으니 어찌 더욱 망
극지 아니리요? 왕이 병환이 극중하시매 자원하여 만
경창파에 와 천행으로 토끼를 잡아 들여갔더니 간사
한 말을 왕이 곧이듣고 나도 속고 또 데리고 나왔
더니 토끼가 간도 주지 아니하고 도리어 곤욕을 무
수히 하니 어찌 살기를 바라리요? 차라리 죽어 지
하에 들어가 저승 시왕께 지극히 원통한 원정을 하
려 하오니 천지일월성신과 산천후토신령은
살피옵소서. 오호 통재라, 자라는 임금을 위
하여 충성을 다하옵다가 애만쓰고 보람이 없게 되었삽

1) 망극(罔極): 임금이나 어버이에 대한 은혜나 슬픔이 그지없음.
2) 극중(極重): 극중. 병 증세가 아주 위태로움.
3) 자원(自願): 어떤 일을 자기 스스로 원해 나섬.
4) 곤욕(困辱): 심한 모욕. 또는 참기 힘든 일.
5) 지부(地府): 저승.
6) 십왕(十王): 저승에 있다는 열 명의 왕으로, 죽은 사람이 생전에 저지른 죄를 심판한다고 함.
7) 지원극통(至冤極痛): 뼈에 사무치도록 지극히 원통함.
8) 정원(情原): 정원. 원정(原情). 사정을 하소연함.
9) 산천후토신령(山川后土神靈): 산천후토신령. 산천을 맡아 다스리는 신령. '후토'는 토지를 다스리는 신.
10) 노이무공(勞而無功): 애는 썼으나 보람이 없음을 이르는 말.

습기모인군에규환을구지못ㅎ옵고 �빠뎌밧게와

다시인군을뵈옵지못ㅎ옵고일국신민을불빗

치위회국ㅎ올쎄옵소와이곳에쎠뎔사회

옵ㄴ이다ㅎ쎄드ㅣ라자뒤쓰기를자ㅎ고ㅃㅓ뎌들바

회쎄ㅐ~ㅂㅜ듸져죽으ㄴ이라차뎔을북회랑덕왕이

ㅃㅓ즈부자라를ㄷ득기와다시보ㄴ발로뒤지로뒤

ㄴ즉칠일이지ㄴ도소식이봌연ㅎ티뎌의왈을자뒤

올긔ㅂㅐㅆ이진ㅎ되오지아ㄱ드ㅣ일졍선괴잇는

가시부ㄴ자라ㅃㅐ사촌형뎌사혬거븍을ㅃㅓㄹ줌ㅎ

여소식을자셔히아라올와ㅎ뗘거븍이쥭시ㅎㅏ쥭

습기로 인군에 급환1)을 구치2) 못ᄒᆞ옵고 만리 밧게 와

다시 인군을 뵈옵지 못ᄒᆞ옵고 일국신민을 볼 낫
　　　　　　　　　　　　　一國臣民

치오며 회국3)ᄒᆞ올 마음 읍ᄉᆞ와 이곳에셔 졀사4)ᄒᆞ
　　　回國　　　　　　　　　　　節死

옵ᄂᆞ이다 ᄒᆞ여드라 자리 쓰기를 다ᄒᆞ고 머리를 바

히에 쌍쌍 부듸져 쥭으니라 차셜5) 북ᄒᆡ 광덕왕이
　　　　　　　　　　　　　且說

별쥬부 자라를 톡기와 다시 보닉고 날로 고딕ᄒᆞ되

뉵칠 일이 지ᄂᆞ도 소식이 묘연6)ᄒᆞᄆᆡ 딕의7) 왈 자리
　　　　　　　　渺然　　　　大疑

올 긔약이 진ᄒᆞ되 오지 아니ᄒᆞ니 일졍 연괴 잇는
　　期約　　盡　　　　　　　一定

가 시부니 자라에 사촌형 딕사셩8) 거복을 별증ᄒᆞ
　　　　　　　　　大司成　　　　別定

여 소식을 자세히 아라오라 ᄒᆞᄆᆡ 거복이 즉시 하즉9)
　　　　　　　　　　　　　　　　　　下直

□ 현대역

삽기로 임금의 급환을 구하지 못하옵고 만리 밖에 와
다시 임금을 뵈옵지 못하옵고 일국 신민을 볼 낯
이오며 회국할 마음 없사와 이곳에서 죽
나이다.” 하였더라. 자라가 쓰기를 다하고 머리를 바
위에 땅땅 부딪쳐 죽으니라. 차설 북해 광덕왕이
별주부 자라를 토끼와 다시 보내고 날로 고대하되
육칠 일이 되었어도 소식이 묘연함에 크게 의심하여 왈, “자라가
올 기약이 지나도 오지 아니하니 틀림없이 연고가 있는
가 싶으니 자라의 사촌형 대사성 거북을 특별히 정하
여 소식을 자세히 알아오라.” 하매, 거북이 즉시 하직

1) 급환(急患): 급병에 걸린 환자. 또는 그 병.
2) 구(救)치: 구하지. 어려움을 벗어나게 하지.
3) 회국(回國): 나라로 돌아감.
4) 졀사(節死): 절사. 절개를 지켜서 죽음.
5) 차셜(且說): 차설. 화제를 돌려 말할 때, 그 첫머리에 쓰는 말. 각설(却說).
6) 묘연(渺然): 넓고 멀어서 아득함.
7) 딕의(大疑): 대의. 크게 의심함.
8) 딕사셩(大司成): 대사성. 고려·조선 시대에 둔, 성균관의 으뜸 벼슬. 정삼품의 벼슬이다.
9) 하즉(下直): 하직. 먼 길을 떠날 때 웃어른께 작별을 고함.

흥부손 식간에 세제 씨드를 호여 두 두둘 떠자라 들 찾드나 찬 곳에 가 ᄃ트나 바회 우희 그들을 지혀 붓치고 그 것 튀여 죽엇거날 거북이 보고 잔잉 히 역여 진졍으로 드 두 호거 자라신 혜와 그 국을 거두워 가지고 죽시 용궁에 드려가 왕ᄭᅦ 죽왈 신이 신간에 나가 두로 단니며 자라에 종젹을 찾 습거 자리 ᄲᅦ졔 수가에셔 결사 호옵고 바회예 포믄이 붓 더습기로 시혜와 포믄을 거두워 왓습니이다 호 고 국을 인지 왕이 뒤경 호여 자라에 포들을 보 실 잔잉 호여 지셩 으도 극왈 공연히 도신 뎨

ᄒ고 슌식간에 세계에 득달[1]ᄒ여 두로 돌며 자라

를 찻드니 한 곳에 다다르니 바회 우희 그를 지여

붓치고 자리 그 겻틔셔 죽엇거날 거복이 보고 잔잉

히[2] 역여 진정으로 통곡ᄒ고 자라 신체[3]와 그 글을

거두워 가지고 즉시 용궁에 드러가 왕게 쥬왈 신이

인간에 나가와 두로 단니며 자라에 종적을 찻습더니

자리 벽계슈 가에셔 절사ᄒ옵고 바회에 표문[4]이 붓

터습기로 시체와 표문을 거두워 왓습ᄂ이다 ᄒ

고 글을 올인딕 왕이 딕경[5]ᄒ여 자라에 표를 보

시고 잔잉ᄒ여 딕셩통곡 왈 공연히 도인[6]에 말

□ 현대역

하고 순식간에 인간세상에 도착하여 두루 돌며 자라
를 찾더니 한 곳에 다다르니 바위 위에 글을 지어
붙이고 자라가 그 곁에서 죽었거늘 거북이가 보고 불쌍
히 여겨 진정으로 통곡하고 자라 시체와 그 글을
거두어 가지고 즉시 용궁에 들어가 왕께 아뢰어 왈, "신이
인간에 나가 두루 다니며 자라의 종적을 찾았더니
자라가 벽계수 가에서 절사하옵고 바위에 표문이 붙
어있기로 시체와 표문을 거두어 왔삽나이다." 하
고 글을 올렸는데 왕이 대경하여 자라의 표를 보
시고 불쌍하여 대성통곡 왈, "공연히 도인의 말

1) 득달(得達): 목적한 곳에 다다름.
2) 잔잉히: 자닝히. 자닝하게. 애처롭고 불쌍하게.
3) 신체(身體): 신체. ①사람의 몸. ②금방 죽은 송장(높임말). 여기서는 ②의 뜻.
4) 표문(表文): 임금에게 표로 올리던 글.
5) 딕경(大驚): 대경. 크게 놀람.
6) 도인(道人): 도를 깨우친 사람.

토호여관도으슷지못들단산즁죠끄삐흔즁셩에게
호부에분부호여금빅을각일빅식부의호돠도슈록삐보그앗가온츙신거지일로도라호며즁시
삐부도결지와걸일을틱호여야장찰서친희졔문지여지젼흐구의악방졔조문어지사깐자가사리며
지평부어와쟝녕홍어승치젼복옥담은어드이츌반즉왈디왕라소신듬이산즁죠그삐독기
에게속아자라싸지즉소우부들기즁뱡읍스오며도졔가슈궁을경멸히말호와꼰녹그늘
부슈희호오니신예소견에는제신즁졍에자시뻘

로 ᄒᆞ여 간도 웃지 못ᄒᆞ고 산즁 조고마흔 즘싱에게

슈욕1)만 보고 앗가온 튱신거지 일토다 ᄒᆞ며 즉시
　　羞辱　　　　　　　　　忠臣

호부에 분부ᄒᆞ여 금빅2)을 각 일만식 부의ᄒᆞ라 ᄯᅩ
戶部　　　　　　金帛

예부3)로 길지와 길일을 퇴ᄒᆞ여 안장할ᄉᆡ 친히 졔
禮部　　吉地　吉日　　　　　安葬　　　　祭

문 지여 졔헌 후의 약방졔조4) 문어 ᄃᆡ사간 자가사리며
文　祭　　　　藥房提調　　　大司諫

지평 부어와 장녕 홍어 승지 전복 옥당 은어 등
持平　鮒魚　掌令　承旨　　玉堂

이 츌반쥬5) 왈 ᄃᆡ왕과 소신 등이 산즁 조고만 톡기
　　出班奏

에게 속아 자라ᄭᅡ지 죽ᄉᆞ오니 분ᄒᆞ기 층냥읍ᄉᆞ

오며 ᄯᅩ 제가 슈궁을 경멸히 말ᄒᆞ와 곤욕6)을
　　　　　　　　　　　　　困辱

무슈히 ᄒᆞ오니 신에 소견에는 졔신 즁에 다시 별
　　　　　　諸臣　　　　別

❑ 현대역

로 하여 간도 얻지 못하고 산중 조그마한 짐승에게
수욕만 보고 아까운 충신까지 잃었도다." 하며 즉시
호부에 분부하여, "금백을 각 일만씩 부의하라." 또
예부로 길지와 길일을 택하여 안장할새 친히 제
문 지어 제사한 후의 약방제조 문어, 대사간 자가사리며
지평 붕어와 장령 홍어, 승지 전복, 옥당 은어 등
이 앞으로 나아가 왈, "대왕과 소신 등이 산중 조그만 토끼
에게 속아 자라까지 죽사오니 분하기 측량없사
오며 또 제가(토끼가) 수궁을 경멸히 말하와 곤욕을
무수히 하오니 신의 소견에는 제신 중에 다시 별

1) 슈욕(羞辱): 수욕. 수치(羞恥)스럽고 욕됨.
2) 금빅(金帛): 금백. 금과 비단. 돈과 폐백.
3) 예부(禮部): 의례(儀禮)를 맡아보던 관아.
4) 약방제조(藥房提調): 임금에게 올리는 약을 감독하는 관원을 이르던 말.
5) 츌반쥬(出班奏): 츨반주. 여러 신하 가운데 특별히 혼자 나아가 임금에게 아룀.
6) 곤욕(困辱): 심한 모욕.

※ 지평부어 → 지평붕어

쥰호여 독기를 셩화 ᄎᆡᄂᆞᄒᆞ 박살로 즉여 옥

본 거스ᄅᆞᆯ믈ᄀᆞᆫ호괴 울ᄂᆡ여 젼 하병화에 ᄊᆞ울ᄂᆞ가

의 ᄂᆞᄂᆞᆫ 의다ᄒᆞᆫ병의 졍 모리와 좌의졍 니여와우

ᄃᆞ이 졔셩 쥬왈 사신 으ᄂᆞᆫ ᄭᆞ교호 독기ᄅᆞᆯ 잡

지못ᄒᆞᆯᄯᆞᆫ호 슈즁졍병 울 조 발ᄅᆞᆯ 여ᄂᆞ아가

독기잇ᄂᆞᆫ 왼 산을 ᄃᆞᆯ더ᄊᆞᆫ 잡아오ᅲ거ᄂᆞ그러

치못호 오편 큰 비ᄅᆞᆯ릉히 부ᄌᆞ자시 쥬어독기잇

ᄂᆞᆫ산을 향ᄒᆞᆯ믈ᄒᆞ여 바라드ᄅᆞᆯ ᄠᅵᆫᄃᆞ러 독기ᄌᆞ국속

가지별ᄒᆞᆯ오ᄐᆡ밧탄호여이가 왈왈경ᄃᆞ에쌀

증1)ᄒ여 톡기를 셩화착ᄂᆡ2) 후 박살3)로 죽여 욕
　　定　　　　　　星火捉來　　　博殺
본 거슬 풀고 ᄯᅩᄒᆞᆫ 간을 ᄂᆡ여 젼하 병환에 쓰올가

ᄒᆞᄂᆞ이다 ᄒᆞ니 영의정 고릭와 좌의정 니어4)와 우
　　　　　　　　　　　　　　　　　鯉魚
의정 슈어5) 등이며 훈련ᄃᆡ장 민어 병조판셔 도미
　　秀魚
등이 졔셩6) 쥬왈 사신으로는 간교7)ᄒᆞᆫ 톡기를 잡
　　齊聲　　　　　　　　　奸巧
지 못헐 ᄯᅳᆺᄒᆞ오니 슈궁 졍병을 조발8)ᄒᆞ여 나아가
　　　　　　　　水宮　精兵　調發
톡기 잇는 왼산을 둘너싸고 잡아오옵거ᄂᆞ 그러
치 못ᄒᆞ오면 큰 비를 급히 붓다시 쥬어 톡기 잇
는 산을 함몰9)ᄒᆞ여 바다를 민드러 톡기 족속
　　　　陷沒　　　　　　　　　　族屬
가지 멸ᄒᆞ오미 맛당ᄒᆞ여이다 왕 왈 경등에 말
　　　　　　　　　　　　　　　　卿等

□ 현대역

정하여 토끼를 급히 잡아들인 후 박살로 죽여 욕
본 것을 풀고 또한 간을 내어 전하 병환에 쓸까
하나이다." 하니 영의정 고래와 좌의정 잉어와 우
의정 숭어 등이며 훈련대장 민어 병조판서 도미
등이 일제히 소리 질러 아뢰어 왈, "사신으로는 간교한 토끼를 잡
지 못할 듯하오니 수궁 정병을 선발하여 나아가
토끼 있는 온 산을 둘러싸고 잡아오거나 그렇
지 못하오면 큰 비를 급히 붓듯이 퍼부어 토끼 있
는 산을 함몰하여 바다를 만들어 토끼 족속
까지 멸함이 마땅하여이다." 왕 왈, "경들의 말

1) 별증(別定): 별정. 따로 정함. 특별히 정함.
2) 셩화착ᄅᆡ(星火捉來): 성화착래. 급히 잡아들임.
3) 박살(搏殺): 손으로 쳐서 죽임.
4) 니어(鯉魚): 이어. '잉어'의 원말.
5) 슈어(秀魚): 수어. '숭어'의 원말.
6) 졔셩(齊聲): 제성. 여러 사람이 일제히 소리를 지름.
7) 간교(奸巧): 간사하고 교활함.
8) 조발(調發): 징발(徵發). 국가에서 특별한 일에 필요한 사람이나 물자를 강제로 모으거나 거둠.
9) 함몰(陷沒): ①물속이나 땅속 따위의 표면이 꺼져 푹 들어가는 일. ②재난을 당하여 멸망함.

비라 불가 후가리 인에 뭄 병둘기 도니 팔 저 화 웃

이 다 불가ᄒ다 과인에 몸 병들기도 늬 팔지라 웃

지 낫기를 바라리요 쏘 일즉 죽는 일도 쳔슈¹⁾라
　　　　　　　　　　　　　　　　　　　　天數

현마²⁾ 웃지ᄒ리요 슈궁 졍병을 발ᄒ여 톡기
　　　　　　　　　　　　　　　拔

를 잡즈 ᄒ여도 슈부와 양계³⁾가 다르미 잡지도 못
　　　　　　水部　　　陽界

ᄒ고 군병⁴⁾만 상ᄒ 거시요 큰 비를 쥬어 톡기 일
　　　軍兵　　　　　　　　　　　　　　　一

족⁵⁾을 멸코져 ᄒ여도 인간 만민에게 희가 나고 곡
族　　　　　　　　　　　　　　　　　　害

식이 잘못되면 옥황상졔 알으시고 이 연고⁶⁾을
　　　　　　　　　　　　　　　　緣故

무르시면 무어시라 되답ᄒ리요 고이헌 도사에 말

로 이럿틋 ᄒ니 도시 과인에 불명헌 일이라 웃지

톡기를 원망⁷⁾ᄒ리요 늬 병도 낫지 못ᄒ고 슈족
　　　　怨望

❑ 현대역

이 다 불가하다. 과인의 몸 병들기도 내 팔자라. 어
찌 낫기를 바라리요? 또 일찍 죽는 일도 천수라.
설마 어찌하리요? 수궁 정병을 뽑아 토끼
를 잡자 하여도 수부와 육지가 다르매 잡지도 못
하고 군병만 상할 것이요, 큰 비를 내리게 하여 토끼 일
족을 멸코자 하여도 인간 만민에게 해를 끼치고 곡
식이 잘못되면 옥황상제께서 아시고 이 연고를
물으시면 무엇이라 대답하리요? 고얀 도사의 말
로 이렇듯 하니 모두 과인의 현명하지 못한 일이라. 어찌
토끼를 원망하리요? 내 병도 낫지 못하고 수족

1) 천슈(天數): 천수. 타고난 운명. 천명(天命).
2) 현마: (옛)①설마. ②얼마.
3) 양계(陽界): 사람이 사는 세상. 육지 세계를 수중 세계에 상대하여 이르는 말.
4) 군병(軍兵): 군사(軍士).
5) 일족(一族): 같은 조상의 친척. 같은 겨레붙이.
6) 연고(緣故): 일의 까닭. 사유(事由).
7) 원망(怨望): 남을 못마땅하게 여기고 탓함.

갓흔 신하를 죽여시니 하면 목으로 왕 위에거호

며 졔신을 볼 뜻시 잇스리오 빨을 맛치며 한 먀

되 독폭호 라가 거결호 더자와 졔신이 모다 황ᄂ

흔여 탕약으로 구호ᄃᄂ 시욱ᄅ 올 왕이 졍신을

황현 길이 갓가와 시니 비폭 편 작인들 웃지 호 여

리도 경등은 나흡다 빨ᄅ 삼가 츙졈을 까호 뼈 티

자를 쉽겨서진 일 홍을 빠지 세 젼흐뼌 라인이 비

록 기이다ᄃᄂ 갓을 흐더타 졍등마유에라인을 잇

지 아닐흔티라 신에엄의 브탁혼 빨을 져 바리지

갓흔 신하를 쥭여시니 하면목1)으로 왕위에 거ᄒ
 何面目 居

며 졔신을 볼 ᄯᅳᆺ시 잇스리요 말을 맛치며 한ᄆᆡ
 諸臣

되 통곡ᄒ다가 긔졀ᄒ니 ᄐᆡ자와 졔신이 모다 황〃2)
 痛哭 氣絕 遑遑

ᄒ여 탕약으로 구ᄒ디니 이윽고 용왕이 졍신을

차려 좌우를 도라보와 왈 과인에 명되3) 불ᄒᆡᆼᄒ여
 命途 不幸

황쳔4)길이 갓가와시니 비록 편작5)인들 읏지ᄒ
黃泉 扁鵲

리요 경등은 나 읍다 말고 삼가 츙셩을 다ᄒ여 ᄐᆡ
 卿等 忠誠

자를 셤겨 어진6) 일홈을 만ᄃᆡ에 젼ᄒ면 과인이 비
 萬代

록 기이7) 다르ᄂ 감은8)ᄒ리라 경등 마음에 과인을 잇
 感恩

지 아닐진ᄃᆡ 과인에 임의9) 부탁ᄒᆫ 말을 져바리지

□ 현대역

같은 신하를 죽였으니 무슨 면목으로 왕위에 거하
며 여러 신하를 볼 뜻이 있으리요?" 말을 마치며 한바
탕 통곡하다가 기절하니 태자와 제신이 모두 황황
하여 탕약으로 구하더니 이윽고 용왕이 정신을
차려 좌우를 돌아보아 왈, "과인의 운수가(명운이) 불행하여
황천길이 가까웠으니 비록 편작인들 어찌하
리요? 경들은 나 없다 말고 삼가 충성을 다하여 태
자를 섬겨 어진 이름을 만대에 전하면 과인이 비
록 길이 다르나 감은하리라. 경들의 마음에 과인을 잊
지 아닐진대 과인이 이미 부탁한 말을 저버리지

1) 하면목(何面目): 무슨 면목. 곧, 볼 낯이 없음을 뜻하는 말.
2) 황황(遑遑): 마음이 몹시 급하여 허둥지둥하는 모양.
3) 명되(命途ㅣ): 명도가. 명수(命數)가. 운명과 재수가.
4) 황천(黃泉): 황천. 사람이 죽어서 간다는 저승.
5) 편작(扁鵲): (인물)중국 전국시대의 의사. 환자의 오장을 투시하는 경지에까지 이르렀다고 전한다.
6) 어진: 너그럽고 덕행이 높은.
7) 기이: '길이'를 잘못 적은 것이다.
8) 감은(感恩): 은혜를 고맙게 여김.
9) 임의: 이미.

빨느니 제신이 일시에 혜음ᄒᆞᆫ 동수ᄒᆞ여 병을 벗거ᄂᆞᆯ

伍ᄐᆡ자에 손을 잡고 우혜왈 너ᄂᆞᆫ 치국안ᄯᅵᄒᆞᆫ 기ᄅᆞᆯ 븍

질선이 ᄒᆞ며 졍사ᄅᆞᆯ 인의독으로 기ᄒᆞ여 션ᄲᅡ이오

거ᄒᆞ어 ᄯᆞᄒᆞ고 신ᄒᆞ며 승하ᄒᆞ니 시년이 일현 팔ᄇᆡᆨᄇᆨ

셰쇼져의가 일현의 ᄇᆡᆨ변이러라 ᄐᆡ자와 문무ᄇᆡᆨ관이

며 억만ᄉᆞ쥬졸이며 삼궁비빙들이 모다이도느누목셩

이진ᄃᆞᄒᆞ두ᄯᅡ 삼군ᄂᆞᄀᆞᆨ 경라 죵실본ᄯᅴ ᄇᆡᆨ관의 오실

형복ᄒᆞᆯ니 ᄯᅵ자ᄅᆞᆯ 형ᄒᆞᆫ ᄯᅢ 왕위에 오르불이로ᄢᅥ지

축ᄒᆞᆫᄃᆡ ᄯᅵ져ᄃᆞ 향삼낭ᄒᆞ고 여향삼낭왈 라 덕ᄒᆞᆫ

니웃지왕 위에 뎌ᄒᆞ려ᄒᆞ니 삼료ᄂᆞ경이 ᄆᆡ죵

말느 ᄒ니 제신이 일시에 체읍¹⁾ 돈슈²⁾ᄒ여 명을 밧거날
　　　　　　　　　　涕泣　　頓首

쏘 틱자에 손을 잡고 유체 왈 너는 치국안민ᄒ기를 부
　太子　　　　　　流涕　　　　治國安民

질언이 ᄒ며 정사를 인의로 고루게 ᄒ여 원망이 읍
　　　　　政事　仁義

게 ᄒ여라 ᄒ고 인ᄒ여 승하³⁾ᄒ니 시년⁴⁾이 일천팔빅
　　　　　　　　　　昇遐　　　時年

셰요 지위가 일천이빅 년이러라 틱자와 문무빅관이
歲　　在位

며 억만 슈졸이며 삼궁 비빙⁵⁾들이 모다 익통ᄒ니 곡성
　億萬　守卒　　　三宮　妃嬪

이 진동ᄒ드라 삼공뉵경⁶⁾과 종실 문무빅관이 오일
　振動　　　三公六卿　　宗室

셩복ᄒ고 틱자를 청ᄒ여 왕위에 오르믈 이로며 직

촉ᄒᄃᆡ 틱지 동향⁷⁾ 삼냥⁸⁾ᄒ고 셔향 삼냥 왈 과덕ᄒ
　　　東向　三讓　　　西向　三讓　　寡德

ᄂᆡ 웃지 왕위에 쳐ᄒ리요 ᄒ니 삼공뉵경이며 종
　　　　　　　　　　　　　　　　　　　　宗

❑ 현대역

말라." 하니 제신이 일시에 체읍 돈수하여 명을 받거늘
또 태자의 손을 잡고 눈물을 흘리며 왈, "너는 치국안민하기를 부
지런히 하며 정사를 이어서 고르게 하여 원망이 없
게 하여라." 하고 인하여 승하하니 시년이 일천팔백
세요, 재위가 일천이백 년이더라. 태자와 문무백관이
며 억만 수졸이며 삼궁 비빈들이 모두 애통하니 곡성
이 진동하더라 삼공육경과 종실 문무백관이 오일
성복하고 태자를 청하여 왕위에 오르기를 이르며 재
촉한대, 태자가 동향 삼양하고 서향 삼양 왈, "과덕한
내 어찌 왕위에 처하리요?" 하니 삼공육경이며 종

1) 체읍(涕泣): 체읍. 눈물을 흘리며 슬피 움.
2) 돈슈(頓首): 돈수. 머리가 땅에 닿도록 하는 절.
3) 승하(昇遐): 임금이 세상을 떠남.
4) 시년(時年): 이때의 나이.
5) 삼궁비빙(三宮妃嬪): 상궁비빈. 황제, 태후, 황후나 왕, 대비, 왕비, 비(妃)와 빈(嬪)을 아울러 이르는 말.
6) 삼공뉵경(三公六卿): 삼공육경. 조선 시대에, 삼정승과 육조 판서를 통틀어 이르던 말.
7) 동향(東向): 동쪽으로 향함.
8) 삼냥(三讓): 삼양. 세 번 사양함. 옛날 중국에서는 삼공, 재상 등의 지위에 천거되었을 때 형식적으로 세 번 사양함이 관례로 되어 있었다.

실부마와 믄득 빅관이다 현혜들을 부르때 왕위

세주혼벌을 션병 안딸호니 튀진마지못호여 즁의

호근진하들 바들시샛곰 이하빅관 이리호빠에

도갑눌을 앗찌고 군조땅산병 렴을즘호며 신산졔

구들조작을계호다 녕복일쎄동희랑 연왕

아병과 셔희랑틱왕 거슴과 낙희랑 니왕 츅웅

이므라 쵸쵼호구그의의는 불가슴긔려하 우즁징지연

관들이죠뿐호니 업근평너젹젼 두뭇지여둠비

쟝건환 산뭇빅낙젼 동 방샥 졔헌 이일시에 룸부

실 부마와 문무빅관이 다 쳔셰를 부르며 왕위
室 駙馬　　　　　　　　千歲

에 즉호믈 연명 앙달1)호니 틱지 마지못호여 즉위
　　　連名 仰達　　　　　　　　　卽位

호고 진하2)를 바들시 삼공 이하 빅관이 기호 만셰
進賀　　　　三公 以下　　　　改號 萬歲

호고 잡범 사죄를 일쳬 방숑3)호라 호고 인산에
雜犯 私罪　一切　放送　　　　因山

도감을 안치고 공조 당상 낭쳥4)을 증호여 인산 졔
都監　　　　工曹 堂上 郎廳　　定　因山 祭

구를 조작호게 호다 셩복일에 동히 광연왕5)
具　造作　　　　成服日　　　廣淵王

아명과 셔히 광틱왕6) 거승과 남히 광니왕7) 축융8)
阿明　　廣澤王 去乘　　　廣利王 祝融

이 모다 조문호니 그 위의는 불가승긔9)러라 우즁지션
　　弔問　　　　　　　不可勝記　　宇中之仙

관들이 죠문호니 엄군평 니젹션 두목지 여동빈
官　　　　嚴君平 李謫仙 杜牧之 呂洞賓

장건 황산곡 빅낙쳔 동방삭 졔션이 일시에 통곡
張騫 黃山谷 白樂天 東方朔 諸仙

□ 현대역

실 부마와 문무백관이 다 천세를 부르며 왕위

에 오름을 연명으로 우러러 여쭈니 태자가 마지못하여 즉위

하고 진하를 받을새 삼공 이하 백관이 개호 만세

하고 잡범과 사죄를 일체 석방하라 하고 인산에

도감을 앉히고 공조 당상 낭청을 정하여 인산 제

구를 만들게 하였다. 성복일에 동해 광연왕

아명과 서해 광택왕 거승과 남해 광리왕 축융

이 모두 조문하니 그 위의는 불가승기더라. 천하의 선

관들이 조문하니 엄군평, 이적선, 두목지, 여동빈,

장건, 황산곡, 백낙천, 동방삭 모든 신선이 일시에 통곡

1) 앙달(仰達): 우러러 말씀드림. 우러러 여쭘.
2) 진하(進賀): 나라에 경사가 있을 때에 벼슬아치들이 조정에 모여 임금에게 축하를 올리던 일.
3) 방숑(放送): 방송. 죄인을 감옥에서 나가도록 풀어 주던 일. 예전에는 '방숑(放送)'이 석방(釋放)의 뜻으로 쓰였다.
4) 낭쳥(郎廳): 조선 후기에, 실록청·도감(都監) 등의 임시 기구에서 실무를 맡아보던 당하관 벼슬.
5) 광연왕(廣淵王): 동쪽 바다를 맡은 신. 이름 '아명'이 '경판본 토생전', '별토가'와 영웅 소설 '소대성전(蘇大成傳)'에는 '하명(河明)'으로 나온다.
6) 광틱왕(廣澤王): 광택왕. 서쪽 바다를 맡은 신. 이름이 '거승(巨乘)'이다. 토끼전의 이본인 '경판본 토생전', '별토가', '불로초'에는 '광덕왕(廣德王)'으로 나온다.
7) 광니왕(廣利王): 남쪽 바다를 맡은 신. 이름 '축융(祝融)'이 토끼전의 이본인 '경판본 토생전', '별토가'와 영웅 소설 '소대성전(蘇大成傳)'에는 '충륭(沖隆)'으로 나온다.
8) 축융(祝融): 남쪽 바다를 맡은 신.
9) 불가승긔(不可勝記): 불가승기. 이루 다 기록할 수 없음.

호니곡셩이진둥호고伍북두칠셩이각셩신들라다

오쟈즁산혼고伍지닉십왕이조혼며졔실진관지왹졔이

초랑지왕졔삿솜졔지왕졔사소라지왕

졔늑변셩지왕졔칠티산지왕졔팔평등지왕졔구

도시지왕졔십젼륜지왕드려오빅나한을라리며발

아와진을치며十셧앙지졈호며오오온이어며

셔행녀진오글혼가온디졔불이드러오니셕가여래

모디불라란유보살지장보살보현보살꾼슈

보살빅운보살川듀구보살낫뚝아미타불슈불

들이오셕치은율타고구졀즉쟝을신올리나

ᄒ니 곡셩1)이 진동ᄒ고 ᄯ 북두칠셩이 각 셩신들과 다
　　　哭聲　　　　　　　　　　　　　各　星辰
모다2) 조상ᄒ고 ᄯ 지부 십왕3)이 조문ᄒ니 졔일 진광ᄃᆡ왕 졔이
　　　　弔喪　　　　地府 十王　　　　　　　　秦廣大王
초광ᄃᆡ왕 졔삼 송졔ᄃᆡ왕 졔사 오관ᄃᆡ왕 졔오 념나ᄃᆡ왕
初江大王　　　宋帝大王　　　五官大王　　　閻羅大王
졔뉵 변셩ᄃᆡ왕 졔칠 ᄐᆡ산ᄃᆡ왕 졔팔 평등ᄃᆡ왕 졔구
　　　變成大王　　　泰山大王　　　平等大王
도시ᄃᆡ왕 졔십 젼윤ᄃᆡ왕드리 오ᄇᆡᆨ나한을 다리고 발
都市大王　　　轉輪大王　　　五百羅漢　　　　哱
아4)와 징5)을 치며 션앙ᄌᆡ6) 겸ᄒ여 드러오니 오운7)이 어리
囉　　　　　　　　　善往齋　兼　　　　　五雲
여 향ᄂᆡ 진울ᄒᆞᆫ8) 가온ᄃᆡ 졔불이 드러오니 셕가여ᄅᆡ
　　　　　諸佛　　　　　　　　釋迦如來
모리불과 관음보살 지장보살 보현보살 문슈
牟尼佛　　觀音菩薩　地藏菩薩　普賢菩薩　文殊
보살 ᄇᆡᆨ운보살 미록보살 남무아미타불 슈불
菩薩　白雲菩薩　彌勒菩薩　南無阿彌陀佛　繡佛
들이 오ᄉᆡᆨ치운을 타고 구졀죽장9)을 ᄭᅳ을고 나
　　五色彩雲　　　　九節竹杖

❏ 현대역

하니 곡성이 진동하고 또 북두칠성이 각 성신들과 모
여 조상하고 또 저승 시왕이 조문하니 제일 진광대왕, 제이
초강대왕, 제삼 송제대왕, 제사 오관대왕, 제오 염라대왕,
제육 변성대왕, 제칠 태산대왕, 제팔 평등대왕, 제구
도시대왕, 제십 전륜대왕 들이 오백나한을 데리고 바
라와 징을 치며 선왕재 겸하여 들어오니 오운이 어리
어 향내가 진동한 가운데 제불이 들어오니 석가여래
모니불과 관음보살 지장보살 보현보살 문수
보살 백운보살 미륵보살 나무아미타불 수를 놓은 불
들이 오색채운을 타고 구절죽장을 끌고 내

1) 곡성(哭聲): 곡성. 곡하는 소리.
2) 다모다: 더불어. 주로 '다못, 다믓'의 형태로 쓰였다.
3) 지부 십왕(地府十王): 저승에서 죽은 사람을 재판하는 열 명의 대왕. 진광왕, 초강대왕, 송제대왕, 오관대왕, 염라대
　왕, 변성대왕, 태산대왕, 평등왕, 도시대왕, 오도 전륜대왕이다. 죽은 날부터 49일까지는 7일마다, 그 뒤에는 백일·
　소상(小祥)·대상(大祥) 때에 차례로 이들에 의하여 심판을 받는다고 한다.
4) 발아(哱囉): 바라. 솥뚜껑 모양의 두 짝을 마주쳐서 만든 악기의 한 가지.
5) 징: 놋쇠로 대야같이 만들어 끈을 꿰어 채로 쳐서 소리를 내는 악기의 한 가지.
6) 션앙ᄌᆡ(善往齋): 선왕재. 죽은 사람을 좋은 세계에 태어나게 하기 위하여 부처 앞에 공양하는 재.
7) 오운(五雲): 오색의 구름.
8) 진울한: 문맥상, '냄새가 짙고 가득한'을 뜻하는 것으로 짐작된다.
9) 구절죽장(九節竹杖): 구절죽장. 마디가 아홉인 대나무로 만든, 승려가 짚는 지팡이.

뎌오며 기외에 뎐황씨 지황씨 반수로 쉬시고 그뒤히

막씨 긔 졍씨 백황씨 즁앙씨 갈텬씨 무

혁씨 엽톄씨 신롱씨 현 원씨 북희씨 샛황오뎨

혁그들이 국만 홍포의 의 의들갓초로 차톄로 드러

와 조문호는 즁의 옥소뒤는 들며 나 뎐에 눗젼

뎌들이 조문호니 낫모 뎐 며씨 경소티에 뭇션 며들

이 슬피 조상호는다 뎐티 산세그 환세 반물두들지

리쓰그지 랴 쥬러엽 회시그 국뎍 즁국장을 짐으모든

션비에 뛰두 가도 며 첫례도 조상호니 목셩이 희 슉룰

옴직이더라 비 이월이 셔르호여 장 일을다그드니

려오며 기외1)에 천황씨 지황씨 반슈2)로 셔시고 그 뒤히
　　　　其外　　　天皇氏　地皇氏　伴隨

공〃씨 듸졍씨 빅황씨 즁앙씨 혼돈씨 갈쳔씨 무
共工氏　大庭氏　伯況氏　中央氏　混沌氏　葛天氏　無

회씨 염졔씨 신롱씨 헌원씨 복희씨 삼황오졔
懷氏　炎帝氏　神農氏　軒轅氏　伏羲氏　三皇五帝

열후 등이 금관홍포3)의 위의4)를 갓초고 차례로 드러
列侯　　　金冠紅袍　　　威儀

와 조문ᄒᆞᆫ 즁 픠옥5) 소ᄅᆞᆯ 은〃ᄒᆞ더라 ᄂᆡ젼에는 션
　　　　　　佩玉　　　　　　　　　　　內殿

녀들이 조문ᄒᆞ니 낙포션녀에 겅〃 소ᄅᆡ에 뭇 션녀들
　　　　　　洛浦仙女　　嗖嗖

이 슬피 조상ᄒᆞᆫ다 쳔틱산 마고한미6) 반물7) 두룽다
　　　　　　　　天台山　麻姑

리8) 쓰고 딕광쥬리 엽히 씨고 구졀쥭장을 집고 모든

션녀에 픠두9)가 도여 ᄎᆞ례로 조상ᄒᆞ니 곡셩이 ᄒᆡ슈를
　　　牌頭　　　　　　　　　　　　　　海水

움직이더라 셰월이 여류10)ᄒᆞ여 쟝일11)을 다〃르니
　　　歲月　如流　　　葬日

□ 현대역

려오며 그 외에 천황씨, 지황씨가 반수로 서고 그 뒤에
공공씨, 대정씨, 백황씨, 중앙씨, 혼돈씨, 갈천씨 무
회씨, 염제씨, 신농씨, 헌원씨, 복희씨, 삼황오제,
열후 등이 금관홍포의 위의를 갖추고 차례로 들어
와 조문하는 중 패옥 소리 은은하더라. 내전에는 선
녀들이 조문하니 낙포선녀의 목이 메는 소리에 뭇 선녀들
이 슬피 조상한다. 천태산 마고할미가 반물 두룽다
리 쓰고 대광주리 옆에 끼고 구절죽장을 짚고 모든
선녀의 패두가 되어 차례로 조상하니 곡성이 바닷물을
움직이더라. 세월이 흘러 장일에 다다르니

1) 기외(其外): 그 밖. 기타.
2) 반슈(伴隨): 반수. 윗사람이 가는 곳을 짝이 되어 따름.
3) 홍포(紅袍): 높은 벼슬아치가 입는 붉은 빛깔의 도포나 예복.
4) 위의(威儀): 위엄이 있고 엄숙한 태도나 몸가짐.
5) 픠옥(佩玉): 패옥. 왕, 왕비의 법복이나 문무백관의 조복(朝服)과 제복의 좌우에 늘여 차던 옥줄.
6) 마고(麻姑)한미: 마고할미. 전설에 나오는 신선 할미. 새의 발톱같이 긴 손톱을 가지고 있다고 한다.
7) 반물: 검은색을 띤 짙은 남색.
8) 두룽다리: 털가죽으로 둥글고 갸름하게 만든 방한모자.
9) 픠두(牌頭): 패두. 패의 우두머리.
10) 세월여류(歲月如流): 세월이 물의 흐름과 같다는 뜻으로, 세월이 빨리 지나감을 뜻함.
11) 장일(葬日): 장사를 지내는 일.

능소가경도여 칠십너라여사국을 딴속호른산

능도갓단산들이 능소로다가죽어로 역사혈서

토셕이불호르고 伍화산의 빗치며 길지가못되

각호여도갓단산들의 경환호여 규희왕게국민

티왕이빵구호여 초빈 흔중 죽시 상고 능격경게지

신을인건호여 왈신산이 백두 현의 능소가불길라

호너웃지르리오 변상고티 알외 젹값 초셰 범연이

졍치아니 호왓는 지도셕이 불호르가 호옥이

폐지 사들 자리고 가와 국 너 들 라시 왜 졍 훅 셰도

셕을 갑상 호리의 가왔이 원 허 호린 밧비 힝 호

능소¹⁾가 경도셔 칠십 니라 여사군²⁾을 단속ᄒ고 산
陵所　　　京都　　　　　　　輿士軍　　　團束　　　山
능도감당상³⁾들이 능소로 나가 쥬야로 역사⁴⁾헐ᄉ
陵 都 監 堂 上　　　陵所　　　　　　　役事
토식이 불호ᄒ고 쏘 화산이 빗치미 길지가 못 된
土色　　不好　　　　火山　　　吉地
다 ᄒ여 도감당상들이 경황⁵⁾ᄒ여 급히 왕게 쥬흔
　　　　　　　　　　　　　驚惶　　　　　　　奏
딘 왕이 망극ᄒ여 초민⁶⁾흔 즁 즉시 삼공뉵경 제딘
　　　　　　　　焦悶
신을 인견⁷⁾ᄒ여 왈 인산이 박두헌딘 능소가 불길타
　　　引見
ᄒ니 웃지ᄒ리요 영상 고릭 알외딘 당초에 범연이
　　　　　　　　　領相　　　　　　　　　　泛然
졍치 아니ᄒ왓는딘 토식이 불호ᄒ다 ᄒ오니 이
　定
졔 지사를 다리고 가와 국닉를 다시 완정 후에 토
　　地師　　　　　　　　　局內　　　　　完定
식을 감상⁸⁾ᄒ리이다 왕이 윤허⁹⁾ᄒ고 밧비 힝ᄒ
　　鑑賞　　　　　　　允許

❏ 현대역

능소가 경도에서 칠십 리라 상여군을 단속하고 산
능도감당상들이 능소로 나가 주야로 역사할새
토색이 좋지 않고 또 화산이 비치매 길지가 못된
다 하여 도감당상들이 경황하여 급히 왕께 고한
데 왕이 망극하여 초조 민망한 중 즉시 삼공육경 여러 대
신을 인견하여 왈, "인산이 박두했는데 능소가 불길타
하니 어찌하리요?" 영상 고래가 아뢰되, "당초에 범연히
정하지 아니하였는데 토색이 좋지 않다 하오니 이
제 지관을 데리고 가 경내를 다시 완정한 후에 토
색을 살펴보겠습니다." 왕이 윤허하고, "바삐 행하

1) 능소(陵所): 능이 있는 곳.
2) 여사군(輿士軍): 여사청(輿士廳)에 속하여 인산(因山) 때에 대여(大輿)나 소여(小輿)를 메던 사람.
3) 도감당상(都監堂上): 도감의 일을 맡아 주관하던 벼슬. 또는 그 벼슬아치.
4) 역사(役事): ①국가나 민족 또는 공공을 위한 큰일. ②토목 건축 따위의 공사.
5) 경황(驚惶): 놀랍고 두려워 당황함.
6) 초민(焦悶): 애처롭고 민망함. 초조하고 민망함.
7) 인견(引見): 임금이 의식을 갖추고 영의정, 좌의정, 우의정 따위의 관리를 만나 보던 일.
8) 감상(鑑賞): '능소의 국내를 미리 살펴봄'을 뜻한다.
9) 윤허(允許): 임금이 신하의 청을 허락함.

좌고 되 죽시지관술 따리ᄂᆞᆫ 소에 나아가 좌향을 다

시즁ᄒᆞᆫ 일변 현강ᄒᆞ여 보니 토셕이 조ᄒᆞ지화고

토셕을 봉산ᄒᆞᄂᆞᆫ 하ᄑᆞ를 기다리더니 왕이 도셕

울간ᄒᆞ고 지희ᄒᆞ여 관상각에 하ᄑᆞᄒᆞ여 ᄐᆡ일ᄒᆞ화

ᄒᆞᆫ지여 소녀 치고 와 병졍 등로 죽산ᄲᅡ 반상신을

버리르 지여 우희 도 부편수 온녕을 자ᄃᆞ흔 들ᄯᅵ소

리덩그렁 졍그렁 녀사리 장거 복이 성슐을 ᄲᅦ일

이삿도슈의 ᄒᆞᄃᆞ세 잔일이 다ᄂᆞ르ᄆᆡ 리여어 ᄆᆡ쳐ᄂᆞᆫ

상에 밧쳐 하현 궁ᄒᆞᆫᄃᆞ 승지어 자 가사리 봉학ᄒᆞ고

녀사리 장화 직ᄒᆞᄆᆡ 반 부헐 셔 슉궁리소관 원이며

라 고릭 즉시 지관1)을 다리고 능소에 나아가 좌향2)을 다
　　　地官　　　　　　　　　　　　　　　　坐向
시 증호고 일변 천광3)호여 보니 토식이 조흔지라 그
　　定　　　　　穿壙
토식을 봉상호고 하교를 기다리드니 왕이 토식
　　　　　封上
을 감호고 딕회호여 관상감에 하교호여 퇴일호라
　　鑑　　　大喜　　　　觀象監
호고 딕여 소여 치교와 명졍 공포 죽산마4) 방상시5)를
　　大輿　小輿　彩轎　　銘旌　功布　竹散馬　　方相氏
버리고 딕여 우희 도부편슈6) 요령을 자로7) 흔들믹 소
　　　大輿　　　都副
릭 뎅그렁징그렁 여사딕장8) 거복이 영솔9)호여 일
　　　　　　　　　　輿士大將　　　領率
이삼도습의10)한 후에 장일이 다다르믹 딕여에 뫼셔 능
二三度習儀　　　　　　　　　　　　　　　　　　陵
상에 밋쳐 하현궁11)한 후 승지에 자가사리 봉함12)호고
上　　　下玄宮　　　　　承旨
여사딕장 파직호믹 반부헐식 슈궁 딕쇼 관원이며

□ 현대역

라." 고래가 즉시 지관을 데리고 능소에 나아가 좌향을 다
시 정하고 일변 땅을 파보니 토색이 좋은지라 그
토색을 진상하고 하교를 기다리더니 왕이 토색
을 감하고 대희하여 관상감에 하교하여 택일하라
하고 대여, 소여, 채교와 명정, 공포, 죽산마, 방상시를
벌이고, 대여 위에 도부편수 요령을 자주 흔들매 소
리가 뎅그렁쟁그렁, 여사대장 거북이가 거느리여 일
이삼도습의한 후에 장일이 다다르매 대여에 뫼셔 능
상에 미쳐 하현궁한 후 승지에 자가사리를 봉함하고
여사대장 파직하매 돌려보낼새 수군 대소 관원이며

1) 지관(地官): 풍수설에 따라 집터·묏자리 따위를 잘 잡는 사람. 지사(地師). 풍수(風水).
2) 좌향(坐向): 묏자리나 집터 등의 등진 방위에서 정면으로 바라보이는 방향.
3) 천광(穿壙): 천광. 시체를 묻을 구덩이를 팜.
4) 죽산마(竹散馬): 죽산마. 임금이나 왕비의 장례에 쓰던 제구(祭具).
5) 방상시(方相氏): 구나(驅儺)때에 악귀를 쫓는 '나자'(儺者)의 하나. 금빛의 네 눈이 있고 방울이 달린 곰의
　가죽을 들쒸운 큰 탈을 쓰며, 붉은 옷에 검은 치마를 입고 창과 방패를 가졌다.
6) 도부(都副)편슈: 도부편수. 도편수(都--). 본디 '도편수'는 집을 지을 때 책임을 지고 일을 지휘하는 우두머리
　목수를 가리키는데, 여기서는 상여꾼을 지휘하고 발을 맞추게 하는 사람을 말한 듯하다.
7) 자로: '자주'의 옛말.
8) 여사딕장(輿士大將): 여사대장. 여사청(輿士廳)의 대장. 인산(因山) 때에 여사군(輿士軍)을 지휘함.
9) 영솔(領率): 부하, 식구, 제자 등을 거느림.
10) 일이삼도습의(一二三度習儀): 나라에 큰 행사가 있을 때에 미리 그 의식을 익히던 일을 습의라 하는데,
　세 번에 걸쳐 미리 익히므로, '첫째, 둘째, 셋째'의 뜻으로 '일이삼'이라 한 것이다.
11) 하현궁(下玄宮): 임금의 관(棺)을 현궁에 내려놓던 일.
12) 봉함: 문맥상, 어떤 벼슬자리에 임명함을 뜻한다. '封銜'일 가능성이 있다.

모든 빈들이 묘면 양희 긔둘 좌우에 세우믄방

구호여인ᄂ 동 믁을 느라와 왕이 빅관을 거느려섯의

에나 아가방 묵 지경으로 빠뎌뎌 뇰서

수부어족들이 연 왕을 성각ᄒ고 또라동 믁ᄒ니

믁졍의 희증에 ᄒ리ᄒ여 션왕에 치국 잘ᄒ믄가

히발 뎌화 왕이 션왕에 흔젼을 ᄆ심ᄂ 초졍삼오졸

믁을 다지번 흑졍사ᄅ을 어질게ᄒ며 국뒤빈안후

ᄅ가 ᄒ인족을 ᄒ여 히뒤 ᄐ평ᄒ니 수부어죽들이

학포근복고ᄒ며 경양ᄂ가ᄒ니 이른 바 수뵉뒤평

연월에 신빈 일더라

모든 어민들이 공년1) 압히 흰 긔를 좌우에 세우고 망
　　　　魚民　　　空輦　　　　　　　旗
극ᄒᆞ여 이〃 통곡ᄒᆞ드라 왕이 빅관을 거ᄂᆞ려 셩외
　　　哀哀　　　　　　　　　　　　　　　城外
에 나아가 망곡2) 지영3)ᄒᆞ고 혼궁4)으로 마져 드려올ᄉᆡ
　　　　望哭　祇迎　　魂宮
슈부 어족들이 션왕을 싱각ᄒᆞ고 모다 통곡ᄒᆞ니

곡셩이 ᄒᆡ즁에 호듸ᄒᆞ니 션왕에 치국 잘ᄒᆞ믄 가
　　　海中　浩大
히 알너라 왕이 션왕에 혼젼5)을 뫼시고 초지삼우6) 졸
　　　　　　　　　魂殿　　　　初再三虞　　卒
곡7)을 다 지닌 후 졍사를 어질게 ᄒᆞ미 국틴민안ᄒᆞ
哭　　　　　　　　　　　　　　　　國泰民安
고 가급인족ᄒᆞ여 ᄒᆡ릭틴평8)ᄒᆞ니 슈부 어족들이
　家給人足　　　偕來太平　　　水府　魚族
함포고복9)ᄒᆞ며 격양니가10) ᄒᆞ니 이른바 슈역 틴평
含哺鼓腹　　　擊壤俚歌　　　　　　水域　太平
연월에 인민일너라
煙月　　人民

□ 현대역

모든 어민들이 공련 앞에 흰 기를 좌우에 세우고 망
극하여 몹시 슬피 통곡하더라. 왕이 백관을 거느려 성 밖
에 나가 망곡 지영하고 혼궁으로 맞아 들여올새
수부 어족들이 선왕을 생각하고 모두 통곡하니
곡성이 해중에 아주 크니 선왕의 치국 잘함은 가
히 알리로다. 왕이 선왕의 혼전을 뫼시고 초우, 재우, 삼우, 졸
곡을 다 지낸 후 정사를 어질게 하매 국태민안하
고 가급인족하여 나라가 평안하니 수부 어족들이
함포고복하며 격양이가를 하니 이른바 수역 태평
연월의 인민일러라.

1) 공년(空輦): 공련. 임금이 거둥할 때 임금이 탄 거가(車駕)보다 앞장서서 예비로 가는 빈 수레.
2) 망곡(望哭): 국상을 당하여 대궐 문 앞에서 백성들이 모여서 곡을 함.
3) 지영(祇迎): 임금의 환행을 공경하여 맞음.
4) 혼궁(魂宮): 태자나 세자의 국장(國葬) 뒤에 삼 년 동안 신위(神位)를 모시던 궁전.
5) 혼전(魂殿): 혼전. 임금이나 왕비의 국장(國葬) 뒤 삼 년 동안 신위(神位)를 모시던 전각.
6) 초지삼우(初再三虞): 초재삼우. 초우, 재우, 삼우를 한꺼번에 일컫은 표현.
7) 졸곡(卒哭): 삼우제를 지낸 뒤에 곡을 끝낸다는 뜻으로 지내는 제사. 사람이 죽은 지 석 달 만에 오는 첫 정일(丁日)이나 해일(亥日)을 택하여 지낸다.
8) ᄒᆡ릭틴평(偕來太平): 해래태평. 나라가 안정되어 아무 걱정 없고 편안함이 함께 옴.
9) 함포고복(含哺鼓腹): 잔뜩 먹고 배를 두드린다는 뜻으로, 먹을 것이 풍족하여 즐겁게 지냄을 이름.
10) 격양니가(擊壤俚歌): 격양이가. 항간에 유행하는 격양가(擊壤歌). 고대 중국 요 임금 때 늙은 농부가 땅을 두드리며 천하 태평한 것을 노래한 데서 유래한, 풍년이 들어 농부가 태평한 세월을 즐기는 노래. '이가(俚歌)'는 항간에 유행하는 노래.

가

각
갈
간
감

갓
강
거

걸
경
게
계
겨

겻
격
견
결
겸

경

고

궐

귀

그

군

굴

궁

권

교

구

국

관

광

괴

괘

공

과

골

곰

곱

곳

곡

곤

ㄴ	꿈	기	김	긔	금	극
나	쇠		깁	기		근
낙	쉬	쌈	깃	긴	급	글
난	쇠	쌍	ᄀ	길		
	싯	셰				
	씀	쑤				

142

녹 녁 너 날

눌 놉 냥 낭

눕 뇨 논 년 넛 냐 남

뉴 녕 녕 네

녑 놀 넨 냥 납

눅 누 녕

뉘 눈 놈 노 녀 냥 낫

| 늬 |
| 는 |
| 늘 |
| 능 |
| 니 |

| ㄱ |
| 닌 |
| 닐 |
| 놋 |
| ㄴ |
| 닌 |
| 닐 |

| 는 |
| 늬 |
| 네 |
| 닌 |
| 닐 |

| 닙 |

| 다 |
| 단 |

| 답 |
| 닷 |
| 당 |
| 더 |

| 달 |
| 닭 |
| 담 |

144

든	드	두	되	독	덜	더


들 / 득 / 둔 / 된 / 돈 / 덥 / 덕
듬 / 둘 / 될 / 돌 / 뎅
둣 / 돕 / 도
동

미	물	묘	목	멸	맛	ㅁ
민	믄	무	몸	명	망	마
	믈	문	몰	모	며	막
	미		못	뫼	면	만
	민					말
	밋					

바 박 반 버

발 밧 방 병

범 벼 별

병 보

복 본

북

볼 봉 부 분 불

북

셜	세	삼	사	색	빗	붓
셤	서	삽	산	쌕	빙	빈
셩	석	상			빅	비
세	선	세				

쌍	실	시	슬	술	손	소
쏘	심	식	습	숨	쇼	속
씨	십	신	승	스	수	
			시		슈	

엇

에

여

어

억

언

엄

업

야

약

양

알

암

압

앗

앙

○
아

안

알

싱

스

습

시

식

152

잉
이

일
임
잇

의
이
인

음
읍
웃

은
을

유
윤
융
으

웃
원
월
위

154

자

작

잔

잡

잠

잘

잣

장

제

저

적

전

종

졸

조

졎 제

젓 정

겸 접

전 절

좀

족

즉

죽

쥼

쥬

좌

죄

쥬

죠

죄

중

쥰

쥴

즐

즘

증

지

지

직

진

집

징

ㅈ

진

질

짐

좁

직

ㅈ

징

짜

짝

썩

쏙

쏫

쏭

쓱

쑥

ㅊ

차

찬

찰

착

찻

참

창

처

척

천

철

첩

청

체

159 토생전

즘

취

축

최

촉

조

층

춘

촌

쵸

츄

츙

측

츌

치

칠

치

친

ㅊ

치

침

ㅊ

ㅌ

타

타

탁

탄

탄

탐

탕

터

톡

턱

토

통

펴	팔	ㅍ	틱	티	통	틈틈틈틈
편	팔팔쌀팔	파		틴리틴리틴리	튼	
편편편편편		파파파확			틀틀틈틈틈	
	퍼					투
평	퍼퍼쪄쪄	판 판판판판			틋틋틋	투

켜	ㅋ	필	풍		포	
	칼					
코				푸		
	커	피	피			
				풀		
쾌	컨				표	폐
		핑		품		
크	케					

험

허

향 함 한 ㅎ 크 크

헐 헌 허 합 할 하 키 기

향 학

헛
혀
현
형
혜
호
혹
홀
홈
홍
혼
화
환
황
회

흥

흠

흠

흣

흘

힌

힌

힐

히

흐

흐

후

훈

훈

휘

효

토 셩 젼 (토생전)

2019年 5月 30日 초판 발행

편저자 구자송 · 서복희 · 홍영순

발행처 ☙ ㈜이화문화출판사

등록번호 제300-2012-230
주소 서울시 종로구 인사동길 12, 311호
전화 02-732-7091~3 (도서 주문처)
FAX 02-725-5153
홈페이지 www.makebook.net

ISBN 979-11-5547-394-8

값 15,000원